오늘의 기록

설계 그리고 쓴다-기

기록에 의한 생각과
생각에 의한 기록

일을 하다가 나도 모르게 낙서를 하고 있는 손을 발견.
너무 힘들었던 탓인지 한 템포 쉬어가고 싶었나 봐요.
그런 시간이 반복 되다가 어느새 낙서가 버릇이 되어버렸습니다.
힘들 때도, 우울할 때도 낙서를 끄적이고 나면 한결 기분이 나아지곤 했어요.
추운 겨울날 따뜻한 곳에 오래 머무르다가 밖이 어둑해질 무렵 문을 나섰을 때,
문 밖으로 나오자마자 마시는 첫 들숨 같은 그런 기분.
물론 늘 그렇지는 않습니다.
사람이 늘 한결같을 수 있나요. 하하.

어느 날 그동안 그린 낙서들을 훑어보는데
'내가 이런 날도 있었나?'
'이 날은 뭘 해도 안 되는 날이었네.'
'한 여름에 그렸나 봐.'
'오! 머리가 씽씽 돌아가는 날이었군.'
'아, 오글오글!'
만 가지 생각이 머릿속에 떠오르더라고요.

다른 사람이 그린 것 같은 그림도 있고-
미래에 내가 그렸을 법한 낙서도 있고-
엉망진창인 날도 있고-

어느덧 꼬깃꼬깃 낙서들의 묶음은 저만의 소중한 아이디어 노트가 되었습니다.
이제는 작업이 안 되는 날이면 그 노트를 보며 아이디어를 떠올리곤 해요.
글로 메모하는 것도 좋지만 작은 그림이라도 하나 들어가면
그때의 기억과 감정을 더 떠올리기 쉽지요.

특히나 여행을 가면 그 날 본 것들을 사진으로 기록하고 다음날 아침에 사진들을 보며 그림으로 그려요. 저녁엔 체력이 바닥나서 펜을 들기가 힘들더라고요.
여행 중 나의 생각들, 행복한 감정, 사람들과 나눴던 대화, 사소한 실수들-
손이 가는 대로 마음대로 기록하다 보면 그게 잘 그렸든 못 그렸든 중요하지 않아요.
이건 나만의 특별한 기록이니까요.
그런 작고 작은 그림 기록들이 모여 지금의 제가 되어 있는 건 아닐지-
매일 똑같은 일상에서 특별함을 기록했던 저만의 낙서를 볼 때 오묘한 감정이 듭니다.
사진과는 또 다른 행복을 전달해줘요.
그때 못 느꼈던 감정들을 새롭게 떠올리게 해주죠.
굉장하지 않나요?

저는 이러한 기록의 매력에 빠져서 아직도 헤어나오지 못하는 중이랍니다.
거창한 노트에 그리지 않아도 돼요!
굴러다니는 영수증 뒷면, 항상 어딘가에 붙어 있는 포스트잇,
책상 앞 달력에도 그려낼 수 있어요.

저와 함께하면서 '난 왜 똑같이 못 그리는 걸까?'
하고 생각하는 분들이 많을 거예요.
똑같이 그리지 않아도 돼요!
똑같지 않은 게 당연한 거니까요.
그것이 당신의 특별한 그림체가 된 거예요.

그럼, 이제 행복한 기록을 남기러 가볼까요?

2018년 좋아하는 초여름을 앞둔 어느날
설찌

기록할 재료들

종이

부드러운 종이가 좋아요. 저는 대부분 색연필로 그림을 많이 그리기 때문에 결이 부드러운 종이를 선택하는 편입니다.
표면이 거칠고 우둘투둘한 종이에 그림을 그릴 때는 색연필이 빨리 닳고 손에 힘을 많이 주게 되거든요. 이런 종이는 대부분 수채화용 스케치북에서 많이 볼 수 있지요. 거친 표현을 좋아한다면 이런 종이를 사용해도 무관합니다. 하지만 부드럽고 매끄러운 느낌을 선호한다면 손목에 무리가 가지 않게, 그리고 색연필의 심을 아끼기 위해 표면이 부드러운 종이를 선택하세요. 보통 시중에 판매하는 부드러운 무지 노트를 사용해도 됩니다.

연필

어렸을 때부터 흔히 봐왔던 도구지요. 연필의 진하기 단계로는 H, 2H, 4H, 6H, HB, B, 2B, 4B, 6B로 연한 H 단계부터 진한 6B까지 있는데요. 저는 그림그릴 때 손바닥에 흑연이 묻어나는걸 좋아하지 않아서 진한 단계보다는 보통 단계인 HB를 주로 많이 사용합니다. 진한 색의 느낌을 좋아한다면 B 이상의 연필을 추천해요.
저는 어렸을 때부터 샤프로 스케치하는 것을 좋아했어요. 제가 지우개를 많이 사용하는 편이라 흑연이 많이 묻어나는 게 싫었고요. 그래서 지금도 샤프를 주로 사용합니다. 굵기는 0.5mm, 진하기는 HB로요! 개인마다 선호하는 느낌이 다르니 사용해

보고 굵기나 진하기를 선택해주세요.

펜

펜의 강점은 한번에 선명하고 세밀한 표현을 할 수 있다는 점이에요. 단점은 수정이 어렵다는 점이지요. 그래서 처음 사용하는 사람은 연필로 먼저 스케치 하고 그 위에 펜으로 그려보는 것을 추천해요. 세밀한 표현을 하고 싶을 때는 0.2~0.4mm의 얇은 두께의 펜촉이 좋고, 넓고 진한 느낌을 표현하고 싶을 때는 0.5mm 이상의 펜촉을 고르세요. 개인적으로 그립감과 펜촉의 굵기가 펜을 고르는 데 있어 제일 중요한 요소라고 생각해요. 개인차가 있기 때문에 여러 종류의 펜을 사용해보고 선택하세요.

색연필

색연필도 연필만큼 주변에서 자주 볼 수 있는 재료지요. 작업 재료 중에 제일 좋아하는 재료를 말하라고 한다면 바로 색연필이라고 말할 수 있어요. 색연필의 장점은 색을 물감처럼 섞지 않아도 되어서, 수고로움을 덜 수 있고 원하는 색이 정해져 있어서 좋아요. 그리고 야외에서 그릴 때도 물감 같은 재료 보다는 비교적 가볍고 편리합니다. 따뜻한 햇빛 아래에서 그리는 걸 선호하는 편이라서 더 장점으로 여기는 것 같아요. 색연필의 종류는 수성과 유성. 크게 두 가지로 나뉘는데요. 수성은 물과 섞어서 수채화의 느낌을 표현하고 싶을 때

사용하기 좋습니다. 유성은 좀 더 크레파스 같은 느낌으로 물과 섞이지 않아 깔끔하고 진한 표현하기에 적합해요. 이러한 이유로 저는 주로 유성 색연필을 사용합니다.

〈 색연필 심의 굵기 〉

심을 뾰족하게 깎았을 때 - 아웃라인이나 세밀한 작업에 적합해요.
심을 조금 사용했을 때 - 색을 진하게 채워 줄 때 적합해요.
심이 몽톡하게 되었을 때 - 거친 느낌을 표현하고 싶을 때. 두꺼운 라인을 표현할 때 적합해요.

지우개

이 책에서 그리게 될 그림은 작고 아기자기한 느낌이기 때문에 말랑말랑한 지우개 보다는 적당히 딱딱한 지우개를 사용하세요. 세밀하게 그림 그리고 지울 때 유용합니다.

✱ 심이 뾰족할 때 너무 힘을 주면 쉽게 부러질 수 있으니 조심하세요.

〈 색연필 사용 팁 〉

연한 느낌을 주고 싶을 때는 뾰족하게 깎아서 손에 살짝 힘을 빼고 살살 색칠해주세요.
선명하고 진한 표현을 하고 싶을 때는 중간 정도의 뾰족한 심으로 손에 힘을 주어 칠합니다.
한 번에 다 칠하기 어려우니 두 번 정도 덧칠해주세요.

〈 마음이 가는 대로 컬러 〉

마음이 편안해지는 컬러

초록초록 숲을 담은 컬러

채도가 높고 경쾌한 쨍한 컬러

비오는날 바다를 담은 컬러

흰색의 색연필은 있지만 하얀 종이에 칠하면 티가 안 나지요.
그럴 땐 하얀색으로 칠하고 싶은 부분을 제외하고 나머지를 색칠해주세요.
이러한 팁은 자주 사용되니 기억해두세요!

컬러를 지정하기 힘들 때는 채도가 높고 명도가 낮은 진한 컬러와 파스텔 계열의 컬러 두 가지만 선택해서 그리기를 시도해 보세요. 선과 패턴. 색을 채우기 만으로도 하나의 그림을 완성 시킬 수 있습니다.

차 례

프롤로그 · 004
기록할 재료들 · 006
색연필 사용 팁 · 007

· PART 1 ·

나의 하루를
그림으로 기록하다

♦ 나의 초록 식물들을 기록하다 ♦

사철나무 잎사귀 · 017
떡갈나무 잎사귀 · 017
하늘하늘 잎사귀 · 018
애크메아 파시아타 잎사귀 · 018
아카시아 잎사귀 · 019
유칼립투스 잎사귀 · 019
야자수 잎사귀 · 020
스파트필름 잎사귀 · 020
고사리과 잎사귀 · 021
열매 달린 잎사귀 · 022
단순화한 인삼 열매 · 022
동그란 나무 · 023
몽뚝한 나무 · 023
잎 모양을 살린 나무 · 024
핑크 꽃나무 · 024
나무 단순화하기 · 025
단순화한 겨울나무① · 025
단순화한 겨울나무② · 026
단순화한 겨울나무③ · 026

단순화한 겨울나무④ · 027
단순화한 겨울나무⑤ · 027
동백나무 · 028
율마 화분 · 029
뾰족 선인장 트리오 · 030
몬스테라 · 031
엽란 · 032
들꽃 · 033
당근꽃 · 034
물뿌리개 · 035
튤립 · 036
프리지아 · 037
미니 선인장과 다육이 · 038
행잉플랜트 – 립살리스 · 039
행잉플랜트 – 수염틸란드시아 · 040
드라이 플라워 · 041
라넌큘러스 · 042
미모사 리스 · 043
+ 초록 식물들로 나만의
　공간 꾸미기 · 044

♦ 내가 오늘 먹은 음식은요 ♦

단팥빵 · 070
버터프레첼 · 070
도너츠 · 071
잼 빵 · 071
카스텔라 · 072
프레첼 · 072
소시지빵 · 073
크루아상 · 073
미국식 핫도그 · 074
떡꼬치 · 075
새우튀김꼬치 · 076
김밥 · 077
주먹밥 · 078
피자 · 079
아이스크림 · 080
브런치 서빙 도마 · 081
청포도 타르트 · 082
블루베리 컵케이크 파티 · 084
팬케이크와 사과 두 조각 · 086
초록색 줄무늬의 빈티지 잔 · 087
잎사귀 무늬 잔 · 087
도트무늬 잔 · 088
시원한 꽃 패턴 잔 · 088
금박무늬가 들어간 잔 · 089
애프터눈 티 · 090
체리가 올라간 케이크 · 092
초코 케이크 · 094
오므라이스 · 096
양은냄비의 라면 · 098
브런치 · 099
빠에야 · 100
햄버거 세트 · 102
+ 날 좋은 날 피크닉 속 맛있는
 음식을! · 104

♦ 오늘 만난 귀여운 동물들 ♦

하얀 오리 · 050
평화로운 젖소 · 051
닥스훈트 · 052
달마시안 · 053
삽살개 · 054
아기 강아지 · 055
말티즈 · 056
웰시코기 · 057
얼룩 고양이 · 058
치즈 고양이 · 058
회색 고양이 · 059
검정 고양이 · 059
스코티시폴드 · 060
페르시안 고양이 · 060
귤 상자 속 고양이 · 061
터키시 앙고라 · 063
여유만만 고양이 · 064
새의 단순화 1 · 065
새의 단순화 2 · 065
+ 나의 펫 그리기 · 066

◆ 일상 속 마음이 가는 물건들 ◆

원피스 · 108
장미 무늬가 새겨진 액자 · 109
금속 틀 유리 액자 · 110
갖고 싶은 전등 · 111
빈티지 보석함 · 112
그녀의 시계들 · 114
우연히 발견한 일기장 · 116
꽃 패턴 나무의자 · 117
자동차 · 118
단순화한 산 · 118
촛대 트리오 · 119
칫솔과 치약 · 120
뜨개질 · 121
부엌 찬장 · 122
가드닝 도구 · 124
헤어 셋팅 · 126
+ 나만의 방 꾸미기 · 128

• PART 2 •

나의 다이어리 꾸미기

특징을 잡아 달 표현하기 · 149
영문 서체를 달리해서
요일 기록하기 · 150
자주 쓰는 한글 표현 연습해보기 · 153
글씨와 그림으로 오늘 기록하기 · 154
나만의 불렛저널 꾸미기 가랜드 · 156
원펜으로 그리기 · 158

◆ 스쳐 지났던 건물들 ◆

단순화한 집① · 132
단순화한 집② · 132
마구간 · 133
농장의 집 · 134
쌍둥이 집 · 136
제주도 집 · 137
아이스크림 가게 · 138
베이커리 · 140
과일가게 · 142
꽃가게 · 144

• PART 3 •

직접 따라 그리기

2017. 10. SEOL.221

나의 하루를
그림으로 기록하다

botanical.

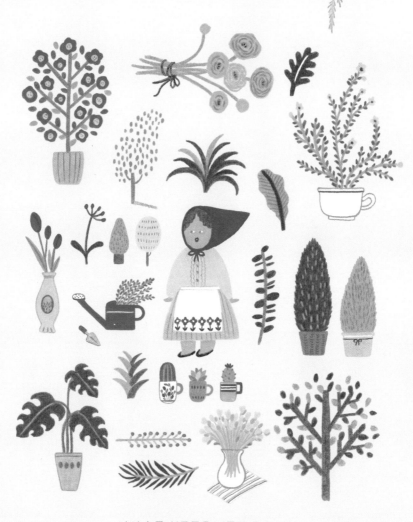

나의 초록 식물들을 기록하다

사철나무 잎사귀

떡갈나무 잎사귀

1· 줄기를 비스듬히 세워서
그린 후 동그라미의 잎을
라인으로 그려주세요.

2· 잎사귀 부분을 꼼꼼히 색
칠해주세요.

3· 초록색 계열의 진한 색으
로 잎맥의 결을 살려 그립
니다.

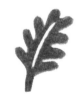

1· 전체적인 형태를 잡아주
세요.

2· 가운데 줄기 부분을 그려
주세요.

3· 줄기 부분을 제외한 곳을
꼼꼼히 색칠하세요.

하늘하늘 잎사귀
애크메아파시아타 잎사귀

1· 진한 색으로 줄기를 그립니다.

2· 조금 연한 색으로 하늘하늘 물결 느낌을 살려 잎사귀를 그립니다.

3· 같은 색으로 잎 부분을 색칠하고 조금 진한 색으로 잎맥을 그려주세요.

1· 앞에 있는 잎사귀 먼저 짙은 녹색으로 그리고 연한 색으로 뒤에 있는 잎을 그려요.

2· 교차되는 느낌을 살리면서 한 장, 한 장 쌓아갑니다.

3· 꼼꼼히 색칠하면 완성!

설치's TIP

같은 컬러 옆에 색칠해야 할 때는 경계를 남겨두고 각각 나누어 색칠해줍니다.

~

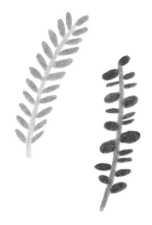

아카시아 잎사귀

유칼립투스 잎사귀

~

 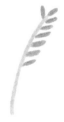 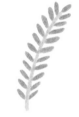

1 · 기다란 줄기를 원하는 방향
으로 그려요. 위에서부터
잎사귀를 그려요.

7 · 길쭉한 동그라미 모양으로
가지런하게 한 쪽을 먼저
그려요.

3 · 반대쪽도 위치에 맞춰서 그
리고 색칠하면 완성이에요.

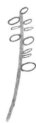 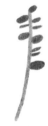 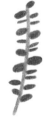

1 · 원하는 방향으로 살짝 휘
어진 줄기를 그려요. 줄기
에 잎사귀를 언밸런스하게
그려요. 여러가지 타원 모
양으로 다양하게 그려주면
좋아요.

7 · 짙은 색을 칠하고 예쁘게
그려졌는지 우선 확인!!

3 · 나머지 자리도 허전하지
않게 잎사귀로 채워요.

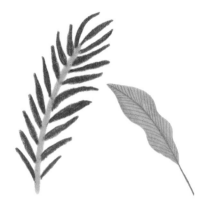

야자수 잎사귀

스파트필름 잎사귀

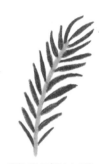

1 · 줄기를 원하는 방향으로 그립니다.

2 · 뾰족한 잎사귀를 위에서부터 그려요.

3 · 가지런한 듯 규칙적이지 않게 그리는 것이 포인트예요!

1 · 줄기를 그려요. 늘 그렇듯 원하는 방향으로. 여기선 가늘게 그려주는 게 포인트!

2 · 하늘하늘 잎사귀의 형태를 잡고 끝을 뾰족하게 아웃라인을 그려요.

3 · 잎사귀 안쪽을 색칠하고 결을 따라 잎맥을 가는 선으로 그려요.

고사리과 잎사귀

1 · 줄기를 그려요. 전체적인 2 · 나뭇잎의 아웃라인을 잡아 3 · 연두색으로 안을 꼼꼼히
　 느낌을 생각해서 원하는　　　 그려요.　　　　　　　　　 칠해요.
　 길이만큼 그어줍니다.

4 · 다른 느낌의 연두색으로 5 · 진한 초록색으로 잎맥을
　 몇 개의 잎만 덧칠해서 잎　　 그려요.
　 끼리 다른 느낌을 줘요.

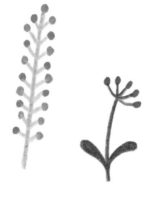

열매 달린 잎사귀

단순화한 인삼 열매

1· 중심 줄기와 주변의 자잘　2· 빨간 열매를 줄기에 동글　3· 예쁘게 색칠하면 완성!
한 줄기를 그려서 뼈대를　　동글 붙여주세요.
만들어요.

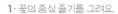

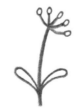

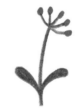

1· 꽃의 중심 줄기를 그려요.　2· 동그란 잎과 빨간 꽃망울　3· 꼼꼼하게 색칠해서 완성하
을 그립니다.　　　　　　　세요.

~

동그란 나무
뭉뚝한 나무

~

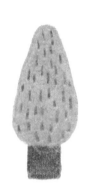

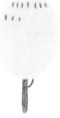
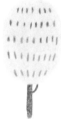

1 · 연두색으로 동그랗게 아웃
라인을 그리고 나무의 줄
기를 그려요.

2 · 동그라미 안쪽을 칠하고
짙은 녹색을 사용해 길쭉
한 점으로 잎사귀의 결을
표현해서 그려요.

3 · 규칙적인 듯 불규칙하게
그려주면 완성.

1 · 밑동을 뭉뚝하게 그리고
자연스럽게 잎 부분의 아
웃라인을 그려요.

2 · 밑동과 잎 부분을 색으로
채워요.

3 · 짙은 색을 사용해 잎사귀
의 결을 점으로 그려서 채
우면 완성.

잎 모양을 살린 나무
핑크 꽃나무

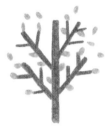

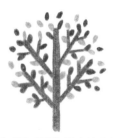

1· 나뭇가지를 그려줍니다.

2· 연두색을 사용해서 잎사귀를 불규칙하게 분포해서 그려요.

3· 짙은 색으로 비어 보이지 않게 잎사귀를 그립니다.

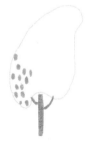

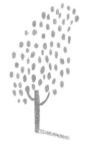

1· 짙은 녹색으로 나무 줄기를 단순화해서 그려요.

2· 연필로 살짝 아웃라인을 잡고 그 안을 채우듯이 핑크색 잎사귀를 점으로 찍어 그립니다.

3· 다 그리고 아웃라인 연필선은 지워서 완성해요. 그림자도 그려주세요.

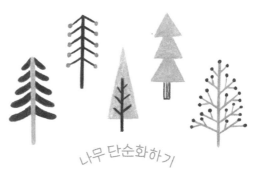

나무 단순화하기

겨울나무를 단순화해 그려보았어요.
전체적인 모습과 특징을 잡아서 이런 식으로 단순화해 그리는
연습을 해보세요.
동화 같은 색을 골라 나만의 나무를 완성했어요.

단순화한 겨울나무①

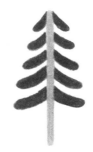

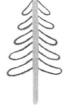

1· 큰 기둥을 그려요.

2· 짙은 색으로 아래쪽을 향하는 줄기를 잎 더미처럼 통통하게 그려요.

3· 안을 색칠하면 나무 완성.

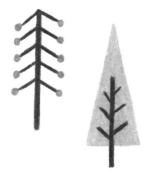

단순화한 겨울나무②

단순화한 겨울나무③

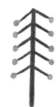

1· 중심이 되는 나무 기둥을 그려요.

2· 아래로 향하는 줄기를 기 둥보단 조금 얇게 다섯 단 정도 그려요.

3· 줄기 끝에 동그란 열매 같 은 것을 그려주면 예뻐요.

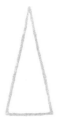
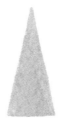
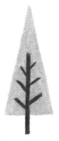

1· 길쭉한 삼각형을 그려요.

2· 원하는 옅은색을 골라 꼼 꼼하게 안을 색칠해요.

3· 삼각형의 색보다 짙은 색 으로 가지를 그려요.

단순화한 겨울나무④
단순화한 겨울나무⑤

1· 삼각형 세 개를 상단 끝이
 조금 잘리도록 겹쳐 그려요.

2· 안을 꼼꼼하게 색칠해요.

3· 진한 색으로 밑동을 그려
 완성해요.

1· 위로 갈수록 줄기가 짧아
 져서 전체적으로 세모꼴이
 되는 줄기를 그려요.

2· 짙은 색으로 가지 끝마다
 열매를 달아서 완성해요.

─── 설찌's TIP ───

겨울나무들을 그릴 때는 전체적으로 세모꼴 나무 모양을 생각하면서 그리면
더 그리기 수월합니다.

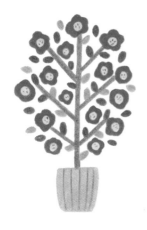

동백나무

1· 적당한 길이의 가지를 그립니다.

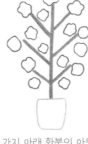

2· 가지 아래 화분의 아웃라인과 가지마다 핀 동백의 아웃라인을 그려요.

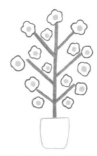

3· 동백 꽃 안에 노란색으로 동그라미를 그려 꽃가루 부분을 칠합니다.

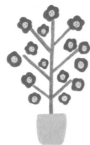

4· 꽃을 노란색 부분을 제외하고 빨간색으로 꼼꼼하게 칠하고, 화분을 분홍색으로 채웁니다.

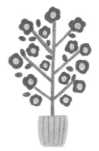

5· 화분에 줄무늬 패턴을 그려 넣고 줄기마다 잎사귀 그려 색을 채워줍니다.

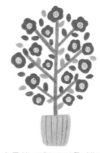

6· 초록색 계열의 다른 색으로 잎사귀를 더 그려서 꽉 찬 느낌을 줍니다.

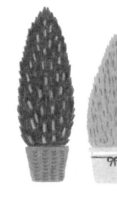

율마 화분

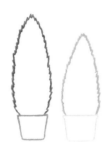

1 · 나무를 담아줄 화분 두 개와 뾰족뾰족 솟은 나무의 아웃라인을 그려요.

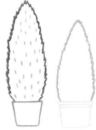

2 · 색을 칠하기에 앞서, 왼쪽 나무에는 연두색으로 잎을 점으로 표현해주고 오른쪽 나무의 화분에는 하얀색으로 남길 부분을 표현하기 위해 얇게 두 줄을 그려 넣어줄게요.

설치's TIP

율마 잎을 표현하기 위해 폭이 좁은 지그재그를 그리면서 나무의 아웃라인을 잡는 게 좋습니다.

3 · 나무와 화분의 안을 꼼꼼하게 채워줍니다.

4 · 왼쪽 화분에는 반복 패턴을 넣어 질감을 표현해주고 오른쪽 화분에는 리본을 달아줍니다. 나무 부분에도 질감을 표현해주세요.

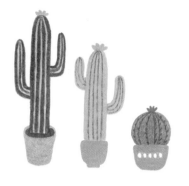

뾰족 선인장 트리오

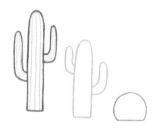

1 · 선인장의 형태를 각각의 색으로 그려서 잡
아주세요. 첫 번째 선인장은 줄무늬가 더
연한 색이라 미리 그려주었어요.

2 · 선인장 내부를 칠하고 화분을 그려주세요.
첫 번째 선인장을 칠할 때는 미리 그려 둔 선
이 지워지지 않게 꼼꼼하게 색칠해주세요.

3 · 각각의 화분을 원하는 색으로 칠하고 나머
지 선인장의 디테일을 진한 라인으로 표현
해줍니다.

4 · 선인장 위에 귀엽게 피어난 꽃으로 포인트
를 주어 완성!

몬스테라

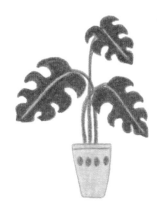

1· 몬스테라 특유의 잎사귀 모양을 세 장 그리고, 잎 가운데에 줄기를 그려요.

2· 화분으로 이어지는 줄기를 잎에서 아래로 뻗어나가도록 그려요.

3· 잎을 색칠해줍니다.

설치's TIP

몬스테라의 잎사귀를 그릴 때는 크게 넓은 잎사귀의 가장자리를 여러 개의 작은 타원으로 뽑어준다는 느낌을 생각해 그립니다.

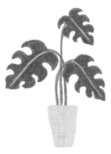

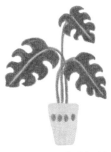

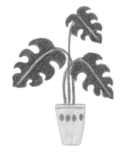

4· 색을 골라 화분의 아웃라인을 그리고 안을 채워줍니다.

5· 화분의 무늬를 진한 색으로 그려줍니다.

6· 화분보다 진한 색을 골라 선명하게 아웃라인을 한 번 더 점검하고 완성.

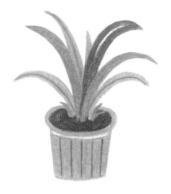

엽란

1· 중심이 되는 잎 세 장을 그
려줍니다. 가운데 잎은 잎
맥을 표현할 하얀 부분을
남겨요.

2· 중심 잎사귀를 각각의 색
으로 색칠하고 주변으로
조연이 되는 잎사귀를 그
립니다.

설찌's TIP

잎끼리 색이 겹치지 않게 같은 계열의 진하고 연한 색을 잘 배치해주는 게 포인트.

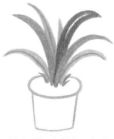

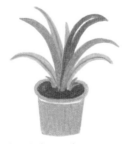

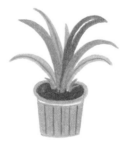

3· 잎사귀를 다 칠하고 화분
의 아웃라인을 그립니다.

4· 화분을 칠하고 흙 부분도
진한 갈색으로 칠합니다.

5· 화분에 줄무늬를 넣어 디
테일을 완성합니다.

~

들꽃

~

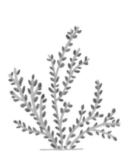

1· 컵의 입구가 될 선을 긋고, 거기서 뻗어 나오는 자유로운 느낌의 줄기를 부드럽게 그려요.

2· 짙은 녹색으로 촘촘히 잎사귀를 그려주세요. 이때 잎 모양은 쌀알 모양처럼 작은 원을 디테일하게 그려줍니다.

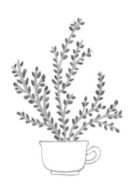

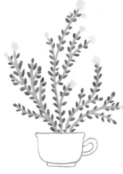

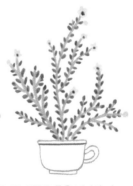

3· 컵의 아웃라인을 그려주세요.

4· 줄기 끝에 노란 꽃을 그려서 전체적인 균형을 맞춥니다.

5· 컵에 빨간 줄을 넣어서 디테일을 잡아주고 꽃 가운데에 짙은 색으로 중심을 표현해주세요.

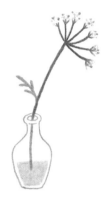

당근꽃

1· 살짝 기울어진 중
심 줄기를 그려주
세요.

2· 중심 줄기 끝에 꽃
이 피어날 작은 가
지를 부채꼴 모양
으로 그려줍니다.

3· 작은 가지에서 뻗어
나가는 더 작은 가
지를 그려줍니다.

4· 제일 작은 가지마
다 여러 개의 동그
라미를 그리면서
꽃을 표현해요.

───── 설찌's TIP ─────

꽃을 옅은 색으로 표현해줄 것이기 때문에 진한 녹색을 선택해주세요.

 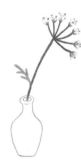 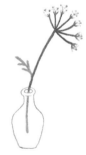 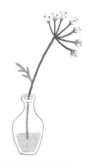

5· 꽃을 다 그렸으면줄
기에 붙은 잎사귀도
하나 그려주세요.

6· 유리 화병을 입구
부터 시작점을 잡
고 그려요.

7· 화병에 담긴 부분의
줄기를 조금 연한
색으로 그립니다.

8· 화병에 물을 담아
주면 완성!

물뿌리개

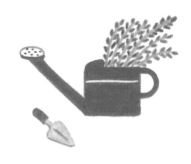

1 · 빨간색으로 물뿌리개의 아웃라인을 그려
줍니다.

7 · 물이 나오는 부분은 회색으로 동그랗게 그
리고 통 중간에 하얀 선을 넣을 부분을 체
크해주세요.

3 · 빨간 물뿌리개 몸통 부분을 색칠하고 물 나
오는 구멍을 점을 톡톡 찍어 그려주세요.

H · 물뿌리개에서 삐져나온 잎사귀의 줄기를
그려줍니다.

5 · 잎사귀 줄기에 잎을 꼼꼼하게 그리고 적당
한 위치에 삽의 날 부분을 회색으로 그려요.

6 · 삽의 손잡이를 갈색으로 그리고 짙은 회색
으로 명암을 주어 완성합니다.

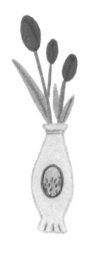

튤립

1. 빨간 튤립 꽃송이가 세 개를 길쭉한 타원으로 표현하여 그려요. 크기와 위치를 다르게 합니다.

2. 꽃 줄기를 그려줍니다. 작은 꽃송이는 큰 꽃송이 가지에서 뻗어 나온 것으로 그려요.

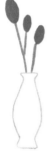

3. 꽃송이의 비율에 맞춰 화병의 아웃라인을 그립니다.

4. 화병 가운데 동그란 공간을 남기고 연두색으로 칠합니다.

5. 남겨둔 공간에 고풍스러운 느낌의 그림을 그려주었어요.

6. 화병 안 그림의 테두리를 짙은 색으로 마무리합니다.

7. 튤립 꽃송이에 붙은 잎사귀를 몇 장 그리고 화병의 디테일을 살려줍니다.

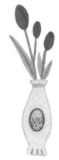

8. 짙은 색으로 꽃 봉오리의 갈라진 모양, 잎맥을 그려서 완성합니다.

프리지아

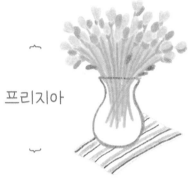

1·노란 색의 꽃을 랜덤하게 그려서 한 다발 정도 크기로 그려줍니다.

2·노란 꽃송이 사이사이에 주황색의 꽃송이를 넣어서 뒤에 배치되어 있는 꽃으로 표현! 풍성한 느낌을 줍니다.

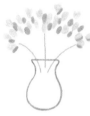

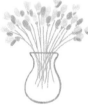

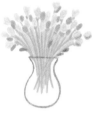

3·가운데와 양끝의 줄기를 먼저 그려 대략 다발의 크기를 지정하고 꽃다발이 다 담길 수 있는 화분을 그립니다.

4·각각의 꽃송이에서 뻗은 줄기를 풍성하게 그려 화병에 담긴 모습을 만듭니다.

5·빈 공간을 노란색과 연두색으로 채우고 중간중간 진한 색의 잎사귀를 그립니다.

6·바닥에 깔린 매트의 아웃라인을 연하게 그려 위치를 잡아요.

7·매트에 하늘색 줄무늬를 그려주세요.

8·파란색으로 줄무늬를 보충해 시원한 느낌으로 완성합니다.

미니 선인장과 다육이

1 · 색이 다른 컵 세 개를 그립니다.

7 · 각각의 컵에 어울리는 디자인으로 컵 표면을 채웁니다.

3 · 컵 위로 고개를 내민 선인장과 다육이의 모습을 그려요.

¶ · 속을 꼼꼼하게 칠하면서 균형이 맞는지 확인합니다.

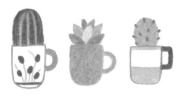
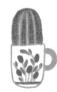
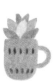
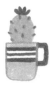

5 · 컵의 디테일을 꾸미고 다육이를 더 풍성하게 그려줍니다. 선인장에는 가시도 그려주세요.

6 · 컵을 더 디테일하게 꾸미고 선인장 위에 꽃을 그려 완성해요.

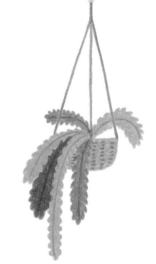

행잉플랜트 - 립살리스

1 · 먼저 늘어진 립살리스 잎사귀의 특징을 살려 그립니다.

2 · 잎사귀 사이로 화분의 모습이 살짝 보이게 아웃라인을 잡아요.

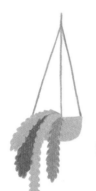
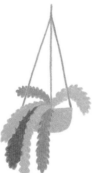
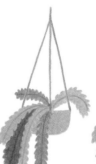
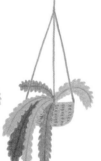

3 · 화분에서 천장으로 이어지는 선을 균형에 맞게 그려주고 잎사귀는 여러 가지 녹색으로 칠해요.

4 · 잎사귀가 더 풍성하도록 위로 향하는 잎도 몇 장 그려줘요.

5 · 잎사귀의 잎맥을 진한 색으로 그려줍니다.

6 · 식물이 담긴 바구니의 디테일을 그려서 완성해요.

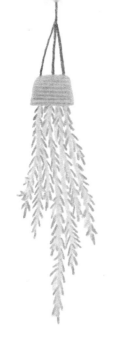

행잉플랜트 - 수염틸란드시아

1 · 화분의 모양을 잡
아주세요. 아래로
늘어진 화분을 그
릴 거예요

2 · 화분을 원하는 색
으로 색칠합니다.

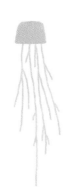 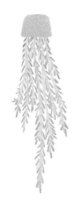 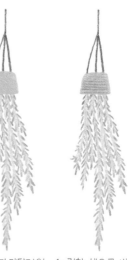

3 · 아래로 향하는 줄
기들을 자연스럽고
길게 그려주세요.

4 · 줄기에 달린 잎사
귀를 얇고 촘촘하
게 그려서 풍성하
게 만들어요.

5 · 바구니가 매달려있
는 끈을 천장까지
튼튼하게 그려요.

6 · 진한 색으로 바구
니의 디테일을 그
려서 완성합니다.

드라이 플라워

1· 연분홍과 진분홍으로 천일
홍을 표현할 동그라미를
자유롭게 배치해요

2· 원하는 색으로 줄기를 한
방향으로 그려주세요.

3· 동그라미 위로 삐져나온
다른 줄기들도 그려요.

4· 삐져나온 줄기에는 라벤더
의 기다랗고 통통한 몸통
을 그려주세요.

5· 색칠한 꽃들이 꽃잎 느낌
이 나도록 진한 색으로 무
늬를 그립니다.

6· 줄기에는 작은 잎들을 옹
기종기 매달아줘요.

7· 가는 끈으로 줄기를 묶어
주면 완성.

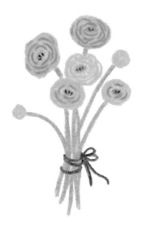

라넌큘러스

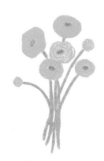

1· 여리여리한 색으로 꽃잎 부분을 먼저 그립니다.

2· 꽃잎을 색칠하고 살구색의 꽃봉오리는 흰색이 드문드문 보이게 입체적으로 칠해요.

3· 연두색으로 꽃 줄기를 한 방향으로 이어주고, 가운데에는 채도가 낮은 연두색으로 수술을 표현해요.

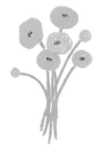
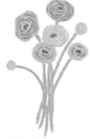
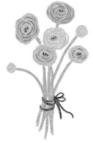

4· 중심 수술에 검은 색으로 입체감을 더합니다.

5· 분홍색 꽃잎에 자주색 계열의 컬러로 진한 부분을 그려서 꽃잎의 결이 살아 있게 해주세요.

6· 가는 끈으로 묶어 다발을 완성해요.

미모사 리스

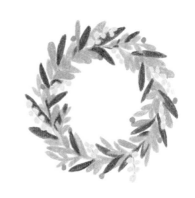

1 · 적당한 크기의 동그라미를 자유롭게 그려요.

2 · 곳곳에 미모사를 심어줍니다. 한 방향으로 그려주세요.

3 · 비율에 맞게 잎사귀를 연한 색을 사용해 한 방향으로 그립니다.

4 · 빈 곳에는 좀더 진한 색의 잎사귀를 채워요.

5 · 더 진한 색으로 빈 곳을 채우면서 입체적으로 보이도록 가까운 것, 먼 것을 설정해주세요.

6 · 빨갛고 작은 열매로 리스 전체를 장식하여 마무리하면 완성.

PLUS

초 록 식 물 들 로
나 만 의 공 간 꾸 미 기

설찌가 그려둔 바탕 위에 나만의 초록 식물들을 그려보세요.

이 책에서 설명한 것 말고도, 내 책상 위 반려 식물의 모습을

그리거나 평소 좋아하는 꽃을 그려보는 것은 어떨까요?

형태를 단순화해서 그리는 것을 연습하다 보면, 어느덧

예전보다는 수월하게 그리고 있는 나를 발견할 수 있을 거예요.

예쁜 컵 그림에는 식물 패턴을 채워보세요.

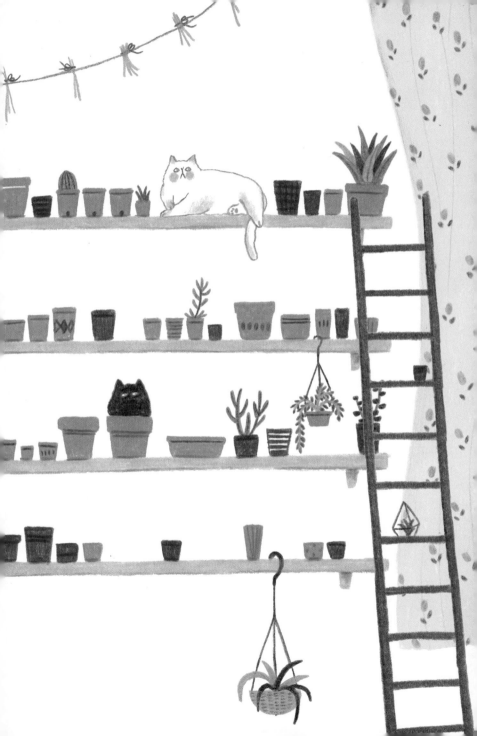

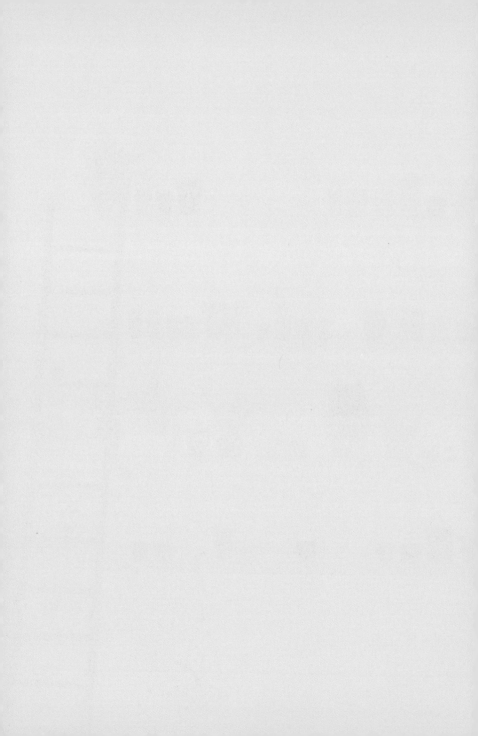

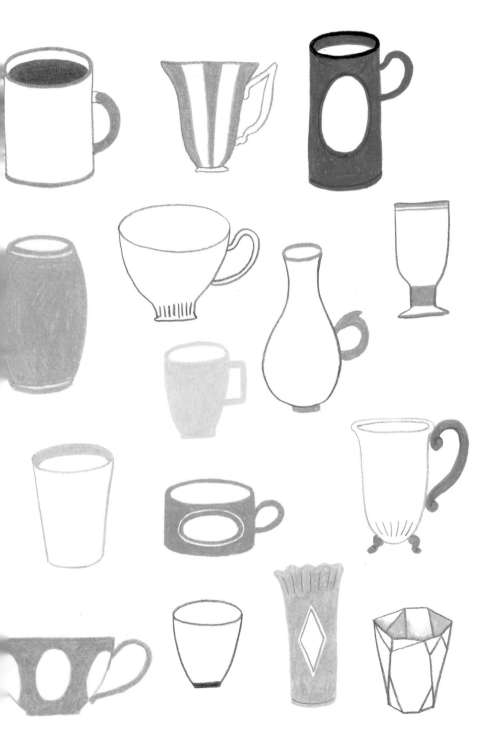

animal.

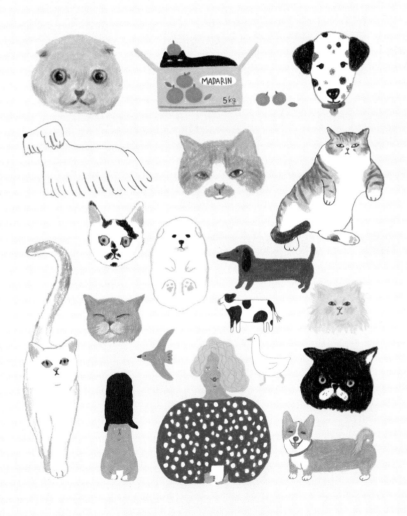

오늘 만난 귀여운 동물들

하얀 오리

1· 오리의 몸통을 그려요.

2· 검은색으로 점을 찍어 눈을 표현하고 날개를 깜찍하게 그립니다.

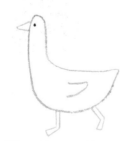

3· 노란색으로 부리와 다리를 그려요.

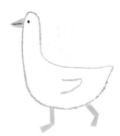

4· 검은색으로 부리의 갈라진 부분을 표현하면 완성!

평화로운 젖소

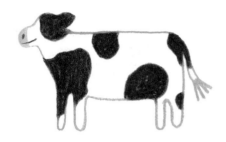

1· 소의 입과 머리를 먼저 그려 시작합니다.

2· 머리 크기를 보면서 비율에 맞게 몸통과 꼬리, 네 다리를 그립니다.

3· 얼룩의 아웃라인을 검정색으로 그립니다.

4· 얼룩 안을 칠하고 꼬리의 털 몇 가닥을 그려주세요.

5· 검정색으로 콧구멍과 입을 그려요.

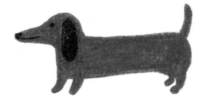

닥스훈트

 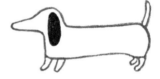

1· 주둥이가 길고 귀가 늘어져 있는 닥스훈트의 얼굴을 그립니다.

2· 귀는 진한 색으로 칠합니다.

3· 가로로 긴 몸통과 곧게 선 꼬리, 짧은 다리를 그려줍니다.

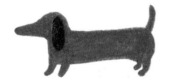 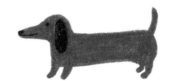

4· 몸 전체를 진한 갈색으로 칠합니다.

5· 검은색으로 눈과 코, 입을 그립니다.

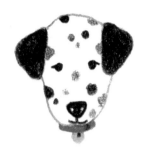

달마시안

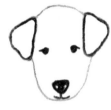

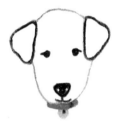

1 · 아기 달마시안의 갸름한 얼굴과 역삼각형으로 접힌 귀를 그립니다.

2 · 순한 눈과 코, 입을 그려서 귀여운 얼굴을 만듭니다.

3 · 목에는 빨간 목줄과 금색 방울을 달아주세요.

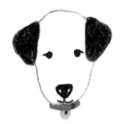

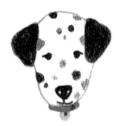

4 · 귀를 먼저 검정색으로 칠 해요.

5 · 얼굴에 귀여운 점박이 무 늬를 그려주세요.

설찌's TIP

점박이는 너무 동그랗지 않게 다양한 크기로 그려주세요.

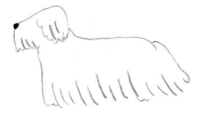

삽살개

1· 먼저 적당한 자리에 검은색 코를 표현할 점
을 찍어줍니다.

2· 코에서 이어지는 머리의 모양과 귀의 아웃
라인을 그려요.

3· 머리에서 꼬리로 이어지는 등의 라인을 그
려줍니다.

4· 코 아래 길게 늘어진 털을 그려주고요.

5· 다리를 가리고 늘어져 있는 털을 그리면
완성.

아기 강아지

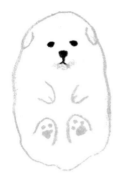

1· 아기 강아지의 동그란 머 리통과 작은 귀를 그려요.

2· 머리통에서 이어지는 선으 로 전체 몸통을 둥글게 표 현했어요.

설찌's TIP

아웃라인을 그릴 때는 약간의 굴곡을 주어 자연스럽게 표현해주세요.

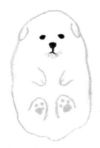

3· 검정색으로 오밀조밀한 아 기 얼굴을 그려줍니다. 몸 통을 그린 색으로 입 아래 명암도 표현해주세요.

4· 가지런히 모은 앞발을 그 립니다.

5· 발바닥을 보이고 있는 뒷 발까지 그려주면 누워 있 는 아기 강아지 완성!

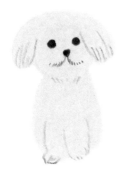

말티즈

1· 아이보리 계열의 색으로 말티즈의 외형 아웃라인을 그립니다.

2· 안을 꼼꼼하게 칠해줍니다.

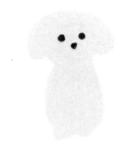 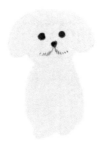 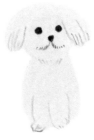

3· 검은 색으로 눈과 코를 표현 합니다.

4· 코 아래쪽으로 털의 결을 살려 입을 표현해요.

5· 귀와 다리, 턱 부분의 털도 갈색 계열의 컬러를 사용 하여 결을 살려 그려주면 귀여운 말티즈 완성.

웰시코기

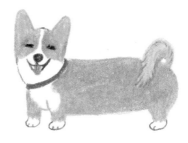

1 · 먼저 쫑긋한 두 귀의 모양을 잡아 그려요.

2 · 얼굴의 윤곽을 살짝 잡고 귓구멍 앞쪽에 황토색 털 부분을 칠해요.

3 · 귓구멍을 핑크색으로 채워주세요.

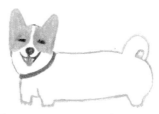

4 · 얼굴 아웃라인에 맞춰서 파란 목줄을 그려주세요.

5 · 눈과 코, 살짝 벌린 입을 그려 장난기 넘치는 얼굴을 표현합니다.

6 · 짧은 다리와 몸통을 그려줍니다. 아직 발은 없어요.

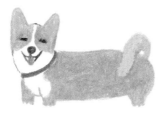

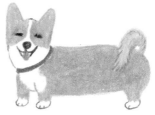

7 · 가슴팍에 하얀 털 부분을 제외하고 황토색을 칠해요.

8 · 발을 회색 계열로 세밀하게 표현하고 꼬리 털의 디테일을 살려요.

얼룩 고양이
치즈 고양이

1· 먼저 회색으로 흰
색 털의 느낌을 살
려가며 고양이 얼
굴의 아웃라인을
잡고, 귀는 분홍색
으로 칠합니다.

2· 눈 부분을 연두색
으로 칠하고 검정
색으로 코와 입을
그려요.

3· 검정색으로 연두
색 눈 위에 검은색
동공과 아이라인
을 그립니다.

4· 검정색으로 무늬
를 그려주면 완성.

1· 배트맨 가면 같은
얼굴 모양의 아웃
라인을 그립니다.

2· 눈과 귀를 제외하고
얼굴 부분을 치즈색
으로 칠합니다.

3· 코와 입을 그리고
그 사이에 황토색
털을 그려줍니다.

4· 눈을 그리고 귀와
코를 분홍색으로
칠한 다음 털에 무
늬를 그려 디테일
을 살립니다.

회색 고양이
검정 고양이

1· 고양이 얼굴의 아 웃라인과 입 부분 을 그려요.

7· 입 부분은 연한 회 색으로, 얼굴은 진한 회색으로 그려요.

3· 진한 회색으로 귀 에 명암을 넣고 입 을 입체적으로 그 려요. 검정색으로 작은 역삼각형의 코를 그려요.

4· 검정색으로 눈을 그리고 눈 주변과 수염 등을 회색으 로 명암 넣듯이 마 무리합니다.

1 귀와 고양이 얼굴 을 그리는데 대칭 이 되지 않게 그 려주세요.

7· 눈과 코, 입의 위치 를 생각하면서 자 리를 잡아요.

3· 귀와 코 옆 살 부분 을 제외하고 검정색 을 칠해요. 눈은 노 란색으로 칠해요.

4· 검정색으로 눈동 자의 윗부분을 살 짝 터치해주고 코 옆 부분에 털의 질 감을 넣어요.

설찌's TIP

검정색을 칠하기 전에 연한 색을 먼저 색칠하고 마지막에 검정색으로 칠하면 색이 덜 번지고 깔끔하게 마무리 됩니다.

스코티시폴드
페르시안 고양이

1· 귀가 접혀서 거의
원형에 가까운 얼
굴을 그려요.

2· 노란색으로 눈의 위
치를 그려요. 눈 사
이가 살짝 멀어요.

3· 검정색으로 코와
입을 그려요.

4· 검정색으로 귀의
명암, 눈동자와 아
이라인을 그리고,
진한 색으로 털의
질감을 넣어 명암
을 줘요.

1· 털뭉치 같은 고양
이 얼굴을 그려요.
아웃라인의 긴 털
을 표현해주는 것
에 중점을 둡니다.

2· 가운데 검정색으
로 눈을 그립니다.

3· 코와 입도 위치를
잡아줘요.

4· 진한 색으로 털의
명암을 표현해 디
테일을 살립니다.

귤 상자 속 고양이

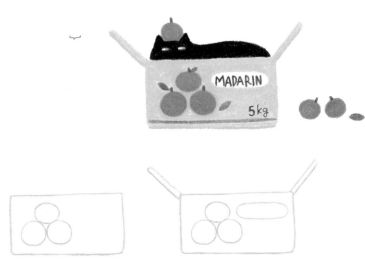

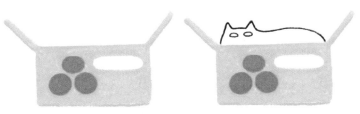

1· 귤 박스의 단면을 그려주고, 귤 그림이 들 2· 박스가 열린 것을 표현해주세요.
 어갈 위치를 잡아줍니다.

3· 박스는 박스 색으로 칠하고 주황색으로 귤 4· 반쯤 몸을 내민 고양이를 그립니다.
 그림을 칠해요.

5 · 검은색 고양이를 칠해주고 머리 위에 귤을 그려요. 눈은 채도가 높은 색으로 그려줍니다.

6 · 고양이 머리 위 귤을 칠하고 주변에 굴러다니는 귤도 칠해요. 상자에는 잎사귀와 가로선 등을 넣어 디테일을 살려줍니다.

MADARIN

5kg

7 · 상자 안 글씨를 써주면 완성!

설찌's TIP

글씨를 쓸 때는 색연필을 최대한 얇게 깎은 후 표현해주세요.

터키시앙고라

1 · 터키시 앙고
라의 작은 얼
굴을 먼저 그
려요.

2 · 얼굴에 맞춰
서 다리와 꼬
리를 비율에
맞춰 그립니
다. 도도한 걸
음걸이를 앞
쪽에서 보고
있다고 생각
해보세요.

3 · 귀는 분홍색
으로, 눈은 푸
른 색으로 칠
합니다.

4 · 검정색으로
눈과 코, 입의
디테일을 그
립니다.

5 · 회색을 이용
해서 전체적
으로 명암을
넣습니다.

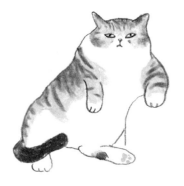

여유만만 고양이

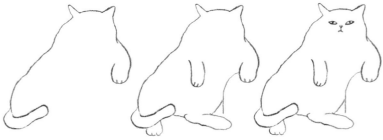

1 · 어딘가에 앞발을 올리고 있는 고양이의 아웃라인을 그려줍니다.

2 · 발을 올리고 있는 턱과 뒷발의 윤곽도 잡아주세요.

3 · 눈, 코, 입을 그려서 표정을 만들어주세요. 눈은 가로로 얇게 그려 욕심이 많은 듯한 표정으로 만들어주세요.

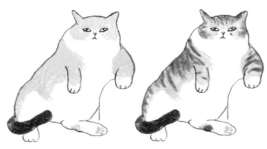

4 · 회색으로 얼룩이 있을법한 곳만 칠합니다. 발바닥은 분홍이에요.

5 · 꼬리를 진하게 칠하고 자유로운 라인으로 줄무늬를 넣어 완성합니다.

새의 단순화①
새의 단순화②

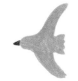
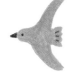

1. 날개를 활짝 편 새의 모습을 그립니다.

2. 원하는 색으로 안을 칠해주세요.

3. 진한 색으로 부리를 그려 새인 것을 알려줍니다.

4. 같은 색으로 꼬리 깃털의 결을 그리고 검정색으로 눈을 그려 완성.

1. 동그란 얼굴, 기다란 몸통, 한 쌍의 날개를 가진 새를 세 마리 그립니다.

2. 몸통과 날개를 색칠합니다.

3. 부리를 그려서 새처럼 보이도록 해줍니다. 부리는 포인트가 되는 색으로 새의 몸통과 보색이 되는 계열의 컬러를 사용해주면 좋습니다.

4. 검정색으로 눈을 그려 완성합니다.

PLUS

나의 펫 그리기

언제나 밝은 얼굴로 내 곁을 지켜주는 반려 동물.

바구니에서 쉬고 있는 반려 동물을 그려보세요!

반려 동물을 키우고 있지 않다면,

친구네 집 강아지, SNS 스타 고양이 등 다양한 친구들을 보고

내 나름대로 그려보세요!

LOVELY
MY
PETS

food.

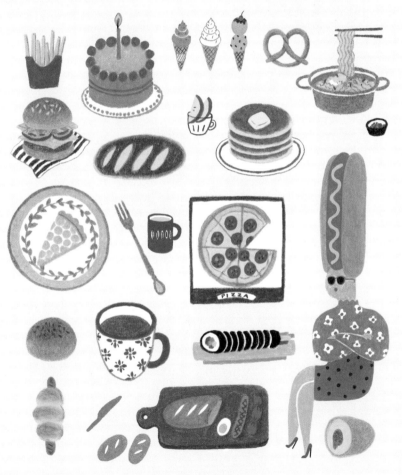

내가 오늘 먹은 음식은요

단팥빵

버터프레첼

1 · 동그라미를 귀엽게
하나 그려주세요.

2 · 단팥빵 색깔을 표
현하기 위해 갈색
계열의 컬러를 골
라 칠해요.

3 · 윗부분을 짙은 갈
색으로 칠해서 명
암을 주세요.

4 · 검정색으로 불규
칙한 점을 찍어서
검은깨를 표현해
주세요.

1 · 길쭉한 버터프레
첼 모양을 그려요.

2 · 가운데 갈라진 부
분을 연한 색으로
그려 채워주세요.

3 · 가운데를 제외하
고 빵을 진한 갈색
으로 칠해요.

설찌's TIP

연한 색을 선택해 그리면 비슷하게 생긴 바게트도 표현할 수 있겠죠?

~

도너츠
잼 빵

~

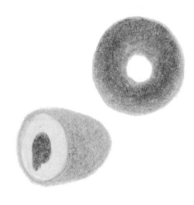

1 · 큰 동그라미를 그
려 크기를 잡아준
후 안에 작은 동그
라미를 그려서 가
운데가 뚫린 동그
라미를 만들어요.

2 · 가운데 동그라미
를 제외하고 도너
츠 부분에 색을 채
워줍니다.

3 · 짙은 색으로 명암
을 주면서 덧칠해
주세요. 손에 힘을
빼고 여러 번 칠해
주면 질감을 더 잘
표현할 수 있어요.

1 · 잼이 흘러나오는
단면을 그릴 거예
요. 잘린 빵을 그려
주세요.

2 · 적당히 구워진 빵
색으로 잘린 면을
제외한 겉면을 색
칠해주세요.

3 · 안쪽을 연한 색으
로 칠해요. 가운데
부분은 동그랗게
남겨요.

4 · 동그랗게 남겨 놓
은 가운데 부분에
서 흘러나오는 잼
을 표현해주세요.

카스텔라
프레첼

1 · 몸통 부분과 동그랗게 올
라온 빵의 아웃라인을 그
려주세요.

2 · 아래 쪽은 연한 색으로 윗
부분은 조금 더 진한 색으
로 칠해주세요.

3 · 종이에 쌓인 몸통 부분의
주름을 표현하고 윗부분은
진한 색으로 잘 구워진 빵
을 표현해주세요.

1 · 프레첼의 하트 모양 부분
을 먼저 그려요. 가운데가
뚫려 있으니 하트 모양 띠
를 그린다고 생각하세요.

2 · 중심부터 꼬아진 끝부분을
그립니다.

3 · 밝은 갈색으로 전체를 칠
해주세요.

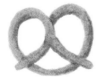

4 · 짙은 색으로 잘 구워진 프
레첼의 느낌을 내주세요.

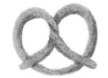

5 · 꼬인 부분에도 명암을 주
어 디테일한 부분을 만져
완성합니다.

소시지빵
크루아상

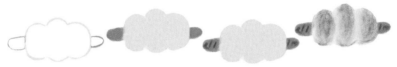

1 · 삼등분으로 올록
볼록한 소시지빵
의 외형을 그려주
세요. 양쪽으로 삐
져나온 소시지도
그려요.

2 · 빵은 연한 미색으
로. 소시지는 빨간
색으로 칠해요.

3 · 소시지에 빗금을
그어서 입체감을
주세요.

4 · 진한 황토색으로
잘 구워진 빵의 색
을 표현하세요.

1 · 돌돌 말아서 구워
지는 크루아상의
단층을 구름처럼
폭신하게 그려요.

2 · 미색으로 안을 색
칠해요.

3 · 겹이 갈라지는 부
분에 갈색으로 자
리를 표시하세요.

4 · 갈라지는 부분을
제외하고 갈색으로
명암을 주어 각각
의 층을 표현해요.

미국식 핫도그

1 · 빵과 그 사이에 긴 소시지를 연한 노란색으로 그립니다.

2 · 물결 모양으로 머스터드를 먼저 위에 뿌려주고 노란색으로 칠하세요. 머스터드의 색이 핫도그를 그릴 색 중에 제일 연한 색이기 때문에 제일 먼저 칠해주는 거랍니다.

3 · 빵을 먼저 황토색으로 칠하세요. 빵 쪽으로 넘어온 머스터드를 덮어버리지 않게 조심조심 색칠하세요!

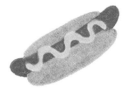

4 · 빵과 머스터드를 피해서 소시지를 빨간색으로 칠해주세요. 디테일한 작업이니 색연필 심을 뾰족하게!

~

떡꼬치

~

1 · 나란하게 붙어 있는 가래 떡을 그려주세요. 왼쪽의 동그란 단면을 타원형으로 그려 입체감을 주세요.

2 · 전체를 같은 색으로 칠해 주세요.

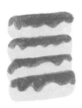

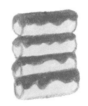

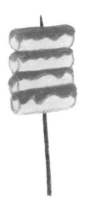

3 · 떡이 떨어지는 부분에서 흘러내리는 빨간 소스를 덮어 칠해주세요.

4 · 떡의 단면이 입체적으로 보이도록 떡 색보다는 진한 색으로 타원을 그려주세요.

5 · 기다란 꼬챙이를 떡에 꽂아주세요.

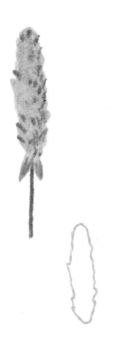

새우튀김꼬치

1· 새우 튀김의 바삭바삭함이 느껴지도록 튀김 옷을 그려주세요. 삐죽삐죽하게 표현!

2· 튀김 옷 아래로 살짝 나온 새우의 꼬리를 그려주세요.

3· 튀김 부분을 색칠하고 새우 꼬리는 연한 분홍색으로 칠합니다.

4· 새우 꼬리 끝 부분에 빨간색을 칠해서 입체감을 줍니다.

5· 튀김 옷의 바삭함을 더 살리기 위해서 진한 색으로 불규칙하게 명암을 넣어주세요.

6· 꼬챙이를 튀김에 꽂아주세요.

김밥

1 · 먹음직스러운 김밥의 첫 부분이 될 동그라미에서 시작합니다.

7 · 오른쪽으로 김밥의 옆 부분을 조금 두껍게 그려주세요.

3 · 동그라미 안쪽 가운데는 단무지, 오이, 햄, 연근 등 좋아하는 속 재료의 색을 채워주세요.

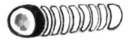 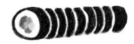

4 · 김밥이 썰린 부분을 하얀색으로 남겨두고 오른쪽으로 적당한 길이만큼 김밥의 옆면을 그려줍니다.

5 · 김 부분을 칠해주세요. 김밥이 썰린 부분은 하얗게 남겨두는 것 잊지 마세요.

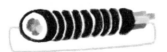

6 · 꼬다리에 삐져나온 속 재료들을 그리고, 길이에 맞춰 접시의 위치를 잡아주세요.

4 · 접시를 색칠하고 진한 색으로 그릇 아래 부분까지 그리면 완성.

주먹밥

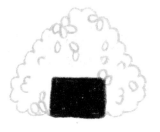

1 · 밥 알갱이를 상상하며 파마머리처럼 고불 고불한 선을 그려요.

2 · 가운데 김의 위치를 잡아줍니다.

3 · 김 부분은 진한 검정색으로 칠해주세요.

4 · 밥 알갱이를 몇 개 그려서 입체감을 주세요. 몇 개는 알갱이 그대로 동그라미로 그리고, 몇 개는 볼록 튀어나온 느낌만 줘서 그려요.

피자

1· 동그라미에서 한 조각만
빠진 모습을 그립니다.

2· 토핑으로 올라간 페퍼로니
를 빨강색으로 그리고 중
간 중간에 무늬를 넣어주
세요.

3· 피자 도우의 크러스트 부
분을 뺀 안 쪽을 치즈색으
로 칠합니다. 먼저 색칠한
빨간 부분과 닿지 않도록
조심하세요!

4· 크러스트 부분을 진한 색
으로 칠해주세요.

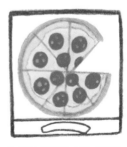

5· 피자 조각의 선을 그리고
피자에 맞는 피자박스를
그려줍니다. 아래 쪽에 문
구가 들어갈 부분은 남겨
주세요.

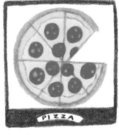

6· 주변을 진하게 칠해준 후
'PIZZA'라고 적어줍니다.

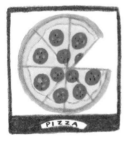

7· 짙은 갈색으로 페퍼로니
에 점을 찍어 묘사해주면
완성!

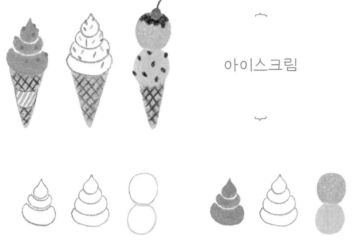

아이스크림

1· 소프트 아이스크림 중 하나는 서로 조금 떨어지게, 하나는 돌돌 말려 올라간 느낌을 살려 붙여 그립니다. 스쿱 아이스크림은 동그라미 두 개를 붙여 그려주세요.

2· 소프트 아이스크림 하나는 진한 분홍색으로 칠했어요. 스쿱 아이스크림은 아래 위 좋아하는 맛의 색으로 칠하세요.

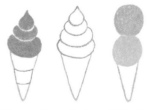

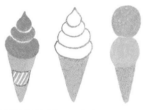

3· 콘을 그리고 한 개에는 종이 띠를 둘러주었어요.

4· 콘 부분을 황토색으로 칠하고 띠에는 시원한 하늘색 무늬를 넣어주세요.

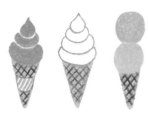

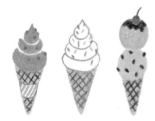

5· 콘에 체크무늬를 넣어서 더 먹음직스럽게 만들었어요.

6· 아이스크림 위에 올라간 토핑을 원하는 대로 그려주세요.

브런치 서빙 도마

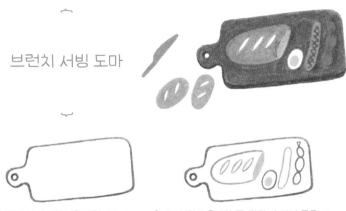

1 · 먼저 서빙 도마의 외곽선을 그립니다.

2 · 도마 위에 올라간 빵, 달걀, 소시지 등을 그립니다.

3 · 빵 먼저 색칠해주세요. 가운데 갈라진 부분을 남기고 색칠하면 더 입체감이 생깁니다.

4 · 소시지를 서로 다른 분홍색을 이용해 칠해주세요.

5 · 도마를 짙은 갈색으로 칠하고 아래 쪽에는 더 진한 색으로 칠해서 두께감을 표현해주세요.

6 · 기다란 소시지는 짙은 색으로 체크 무늬를 그려 칼집을 넣어주고, 줄줄이 소시지는 이어지는 부분의 주름을 표현해주세요.

7 · 도마 옆에 놓인 나이프와 빵을 그려주세요.

8 · 나이프와 빵까지 칠해주면 완성.

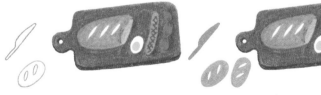

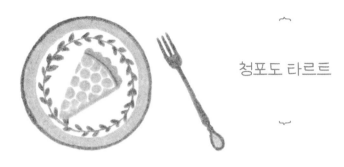

청포도 타르트

1 · 동그란 접시를 올리브 계
열의 색으로 그려요.

2 · 하늘색으로 접시의 가장자
리를 일정 두께로 칠해줍
니다.

3 · 먼저 타르트 조각의 크기를
생각해서 자리를 잡아요.

4 · 크러스트 부분의 딱딱한
느낌을 살려서 가장자리를
그려주세요.

5 · 중간에 청포도를 올리기
전에 파이 크기가 어느 정
도인지 연한 컬러로 살짝
표시해두세요.

6 · 청포도를 한 알씩 올려주
세요. 포도알의 경계 부분
을 남기고 색칠하는 것 잊
지 마세요.

7 · 파이 크기에서 삐져나가지 않게 청포도를 그렸다면 파이 부분을 연한 색으로 채워요.

8 · 접시에 잎사귀 무늬 장식을 넣어주었어요. 동그란 라인을 그린 후 그 옆에 잎사귀를 한 방향으로 그려줍니다.

9 · 포크의 아래 부분을 그려요.

10 · 뾰족한 포크 부분을 그려요

11 · 포크 손잡이 끝에 장식을 달아줄 거예요.

12 · 빈 부분에 보석 색을 접시 컬러와 맞춰서 칠해줍니다.

블루베리 컵케이크 파티

1. 컵케이크 세 개를 그리는데요. 하나는 쟁반 위로 올라갈 거예요. 랜덤하게 배치해요.

2. 컵케이크의 프로스팅 부분을 색칠해요.

3. 컵케이크 몸통 부분을 칠합니다. 주름이 가 있는 부분은 하얗게 비워두어요.

4. 컵케이크에 블루베리 열매를 칠해주세요.

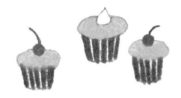

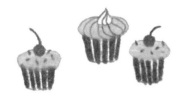

5. 디테일을 살리기 위해 열매에 꼭지를 그려 주세요.

6. 크림이 올라간 케이크는 크림의 결을 따라 한쪽 방향으로 물결을 그려주세요.

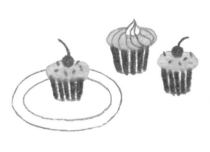

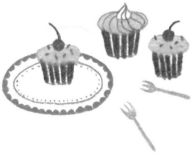

7. 케이크 하나는 접시에 올라가야 하니 위치 를 잘 잡아 원을 두 개 그려주세요.

8. 접시 무늬를 아기자기하게 그려주고 옆에 포크도 곁들여주세요.

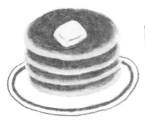

팬케이크와 사과 두 조각

1 · 동그라미를 하나 그리고 그 아래 깔린 동그라미를 층층이 그려주세요.

2 · 팬케이크가 겹치는 부분은 노란색으로 칠해주고 버터의 윤곽을 잡아주세요.

3 · 잘 구워진 팬케이크 색과 같은 갈색으로 팬케이크의 윗면을 칠하고 버터는 옅은 노란색으로 칠해요.

4 · 팬케이크의 크기에 맞춰 접시의 아웃라인을 그립니다.

5 · 접시는 깔끔하게 줄무늬 접시로 하려고요.

6 · 과일도 같이 먹으면 좋을 것 같아요. 사과 두 조각을 예쁘게 그려주세요.

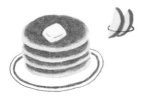
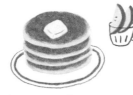

7 · 사과가 담긴 컵의 입구를 그려요.

8 · 투명한 유리컵의 몸통까지 그려주면 완성.

초록색 줄무늬의 빈티지 잔
잎사귀 무늬 잔

1· 컵 모양을 그립니다.

2· 중간에 줄무늬를 넣어주세요. 두께를 다르게 그리면 더 좋습니다.

3· 안에 담긴 커피를 표현해 주세요.

1· 빨간 컵을 그릴 거예요. 컵 아웃라인을 그리고 가운데 문양도 그려주세요.

2· 문양을 제외한 모든 부분을 색칠해요.

3· 잎 문양에 디테일을 더하고 컵 안에 담긴 음료도 칠해주세요.

도트무늬 잔
시원한 꽃 패턴 잔

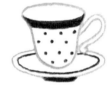
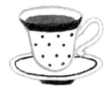

1· 낭창한 느낌의 커피잔을 생각하며 굴곡진 선을 그려요.

2· 검정색으로 컵과 컵받침의 무늬를 그려줍니다. 도트는 규칙적으로 그려주는 게 좋습니다.

3· 잔에 들어 있는 커피를 그려서 채워요.

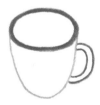
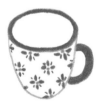

1· 머그잔을 그리고 입구 부분을 중심 색으로 칠해주세요.

2· 컵 무늬로는 꽃을 그릴 거예요. 꽃의 중간에는 빨강색을 사용해 포인트를 줄 거예요.

3· 컵 안에 차 있는 음료를 색칠해주세요.

금박무늬가 들어간 잔

1· 커피잔의 아웃라인을 회색 계열로 그려주세요.

2· 중심 색으로 손잡이와 컵 아래쪽을 칠하고 동글동글 무늬를 그려요.

3· 커피를 채우고 나머지 무늬를 그려 완성해요.

애프터눈 티

1 · 주전자를 먼저 그립니다. 주둥이와 몸체 경
계를 신경 써서 그리세요.

2 · 먼저 뚜껑의 손잡이와 주전자의 손잡이를
색칠해요.

3 · 주전자 몸체를 색칠하고 뚜껑의 레두리도
칠해요. 몸체와 주둥이가 붙은 부분. 주둥이
의 입구는 하얗게 비워두세요.

4 · 컵의 위치와 대략적인 크기를 잡아줍니다.
컵 중간에 분홍색이 들어가는 것에 주의 하
세요.

5 · 컵의 모양을 완성해요.

6 · 컵을 칠하고 컵 안에 들어 있는 홍차를 색
칠해줍니다.

7 · 컵받침의 테두리에 분홍색을 넣어서 디테일을 완성해요.

8 · 디저트로 넘어가서 딸기가 위에 올라간 핑거푸드를 그려줍니다. 딸기 씨 부분은 외곽선을 먼저 그리고 안을 비우는 식으로 그려요.

9 · 디저트가 올라가 있는 기다란 서빙도마를 그려요.

10 · 도마를 칠해줍니다. 마지막으로 빠진 곳이 있는지 점검!

11 · 디저트에 디테일을 살려주면 완성입니다.

체리가 올라간 케이크

1 · 케이크 윗면이 될 동그라미를 그리는데, 초를 그려줄 것을 생각하고 비워두세요.

2 · 윗면을 색칠하고 몸통과 접시를 그려요.

3 · 케이크의 옆면은 좀 더 진한 색으로 칠해주세요.

4 · 비워둔 자리에 푸른 계열의 색으로 초 하나를 꽂아주세요.

5 · 초 주변에 체리를 빙 둘러
서 그려주세요.

6 · 촛불은 노란색으로 포인트!

7 · 검정색으로 초와 촛불 사
이에 심지를 그려주세요.

8 · 촛불이 더 잘 보이도록 불
가운데를 주황색으로 강조
해줍니다.

9 · 케이크 몸통에 라인으로
띠를 둘러줄게요.

10 · 접시에 디테일한 장식을
더해 완성합니다.

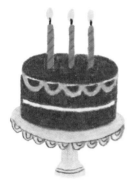

초코 케이크

1· 초가 될 기둥 세 개를 먼저 그려주세요.

2· 원하는 색으로 기둥을 칠 해주세요.

3· 노란색으로 불을 표현해주 세요.

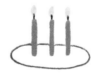

4· 불과 초를 잇는 심지를 검 정색으로 그려주세요.

5· 초가 꽂혀 있는 케이크의 윗면을 동그랗게 그려주 세요.

6· 케이크 윗면을 꼼꼼히 칠 해요.

7· 장식이 될 문양을 그려줍 니다. 케이크의 색과 확실 히 구별되는 색으로 골라 주세요.

8 · 문양의 안 쪽을 먼저 칠해 줍니다. 윗면 경계에 흰 여백을 두어서 입체감을 줘요.

9 · 몸통을 그리고 가운데 비 워둘 곳을 미리 그립니다.

10 · 꼼꼼하게 색칠하세요. 케 이크는 완성입니다.

11 · 케이크를 올려둔 단을 그 려주세요.

17 · 먼저 단 전체를 다 색칠해 주세요.

13 · 진한 색으로 디테일한 무 늬를 그려서 완성합니다.

오므라이스

1 · 넙적한 접시를 그려줍니다.

7 · 밥과 달걀의 위치를 잡아 아웃라인을 그려
주세요.

3 · 달걀은 노랗게 칠하고 밥은 다른 재료를 넣
을 것을 생각하고 비워두고 칠합니다.

4 · 케첩을 뿌려주고 밥 쪽에 비어 있던 곳에
피망 색을 칠해줍니다.

5 · 밥알의 디테일을 그리고 달걀 위에는 파슬
리를 뿌려주세요.

6 · 숟가락과 포크의 손잡이를 그리고 피클을
그려줍니다.

7 · 피클에 디테일을 더하고 숟가락과 포크의
손잡이에 목 부분을 그려요.

8 · 숟가락과 포크의 머리를 그리고 피클이 담
긴 그릇을 그려주면 완성입니다.

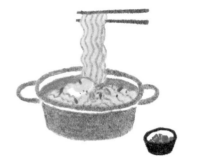

양은냄비의 라면

1 · 젓가락으로 라면을 들고
있는 모습을 그릴 거라서.
냄비 가운데를 비워두고
아웃라인을 그리세요.

7 · 냄비를 칠하고 안쪽에 차
있는 면과 젓가락으로 들
어올린 면의 윤곽을 그리
고 달걀 노른자도 그려요.

3 · 면발을 들고 있는 젓가락
을 그리고 면도 칠해주세
요. 국물은 진한 색으로 칠
해요.

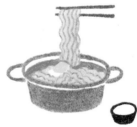

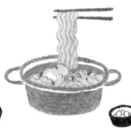

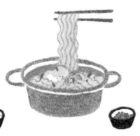

4 · 진한 색으로 면발의 구불
구불함을 표현해주세요.
옆에는 김치를 담을 작은
종지를 그려요.

5 · 라면 위에 파와 고춧가루
등 토핑을 얹어주세요.

6 · 종지에 담긴 김치를 색칠
해서 완성해요.

브런치

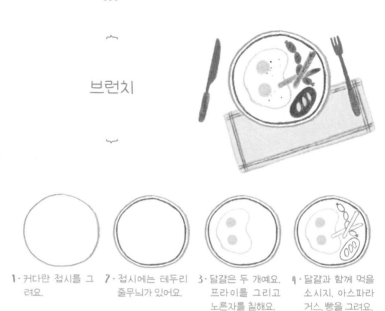

1 · 커다란 접시를 그
려요.

2 · 접시에는 테두리
줄무늬가 있어요.

3 · 달걀은 두 개예요.
프라이를 그리고
노른자를 칠해요.

4 · 달걀과 함께 먹을
소시지, 아스파라
거스, 빵을 그려요.

5 · 소시지, 아스파라거스, 빵을 칠하고 포크와
나이프도 그려주세요.

6 · 테이블 매트의 윤곽을 그리세요.

7 · 테이블 매트를 꼼꼼히 칠하고 포크와 나이
프도 칠해요.

8 · 테이블 매트의 가장자리에 체크 무늬를 그
려 넣어 완성해요.

빠에야

1· 냄비의 외곽을 그려요.

2· 밥과 해산물이 들어갈 자리를 대충 정해주세요.

3· 양념이 짙게 밴 밥과 가운데에 올라가는 새우의 살을 먼저 칠해주세요.

4· 진한 색으로 밥알과 새우의 무늬를 그려 표현하세요.

5 · 빨간색으로 매콤한 고추와 디테일한 명암을 그려요.

6 · 초록색으로 파슬리를 뿌려주세요.

7 · 홍합을 검정색으로 칠해주세요. 아웃라인은 진하고 안으로 들어가면서 옅어지도록 살살 여러 번 색칠해주세요.

8 · 검정색으로 냄비를 칠하고 손잡이를 그려요. 나무 숟가락과 레몬을 그려주세요.

9 · 숟가락에 올라간 레몬을 칠해요.

10 · 숟가락의 색을 칠하면 완성.

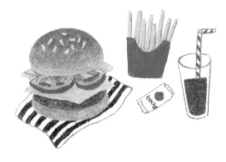

햄버거 세트

1· 햄버거의 윗면 빵을 먼저 그려요. 깨도 콕콕 박아주 세요.

2· 깨를 제외한 부분을 짙은 색으로 칠해요. 아래에 양 상추, 토마토, 치즈를 그립 니다.

설찌's TIP

빵의 윗부분은 어둡고 아래로 내려갈수록 밝아지도록 같은 색의 계열로 그라데이션을 넣어주면 더욱 먹음직스럽게 연출됩니다.

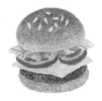

3· 양상추와 토마토 치즈를 칠해주세요.

4· 치즈 아래로 고기 패티와 빵을 그려주세요.

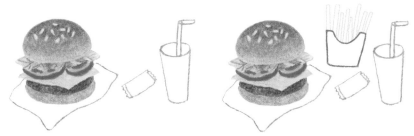

5 · 햄버거 아래에 포장지를 그리고 케첩과 콜
라 컵을 그려요.

6 · 감자튀김의 윤곽도 그려서 더해주세요.

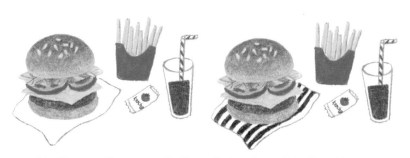

7 · 케첩 껍질에 토마토를 그리고 감자튀김을
칠해요. 컵에는 콜라를 담고 빨대의 디테일
을 그려요.

8 · 햄버거 포장지의 줄무늬를 반복적으로 그
려 완성합니다.

PLUS

날 좋은 날 피크닉 속
맛있는 음식을!

햇빛이 따사로운 날 살랑살랑 바람이 부는 곳으로 피크닉을 떠나요.

예쁜 매트를 나무 그늘 아래 펼쳐 놓고

정성스레 싸온 도시락을 풀어놓습니다.

그릇 위에 원하는 음식을 살포시 놓아보세요.

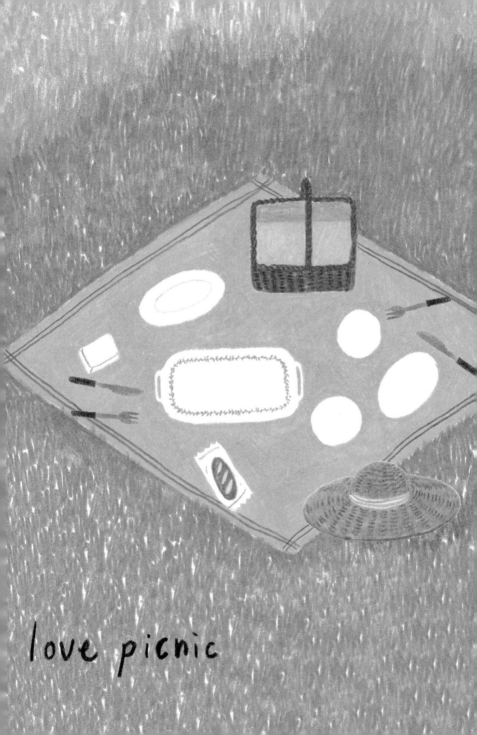

love picnic

daily.

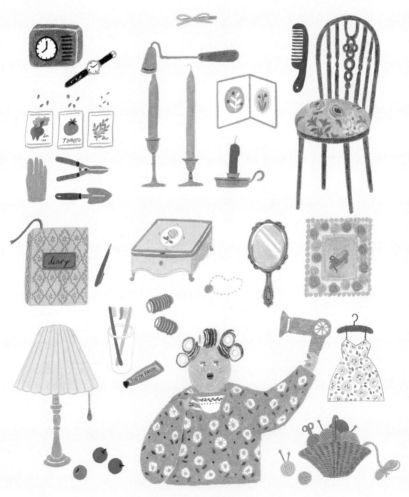

일상 속 마음이 가는 물건들

원피스

1· 원피스의 윤곽을 그려주세요.

2· 원피스의 어깨 끈이 옷걸이에 걸린 것처럼 그려주세요.

3· 원피스의 꽃무늬를 그릴 거예요. 노란 꽃잎을 먼저 그려주세요. 옷걸이는 꼼꼼히 칠해요.

4· 꽃 수술 부분을 점으로 묘사하며 그려주세요.

5· 노란 꽃을 더 돋보이게 해줄 분홍색 잎들을 그려주세요.

6· 초록색 잎으로 빈 공간을 채우면서 디테일을 완성합니다.

장미 무늬가 새겨진 액자

1. 옅은 색으로 액자의 아웃
 라인을 그려주세요.

2. 장미를 달아줄 거예요. 같
 은 계열의 두 가지 색으로
 장미의 형태를 잡아주세요.

3. 두 색을 섞어 장미의 베이
 스 컬러를 칠하고 액자는
 옅은 노란색으로 칠합니다.

4. 액자 가장자리와 사진 가
 장자리에 동글동글 디테일
 을 더해요.

5. 사진 부분에 구두 모양을
 그립니다.

6. 사진 부분에 배경을 칠하
 고 구두에 리본도 달아주
 었어요.

7. 장미의 꽃잎 디테일을 살
 려서 그려주면 완성.

금속 틀 유리 액자

1· 서 있는 액자 왼쪽 면의 틀을 먼저 그립니다.

2· 오른쪽 면을 그려서 책 모양 액자가 서 있는 것처럼 보이게 해요.

3· 액자 가운데에 그림을 넣을 타원을 그려주세요.

4· 왼쪽 액자는 나무 모양의 외곽선을 그리고, 오른쪽 액자는 레이스 무늬를 그려줘요.

5· 외곽선 안쪽을 제외하고 색칠합니다. 오른쪽 액자는 동그라미 안쪽을 다 칠해주세요.

6· 왼쪽 액자는 테두리 줄무늬를 넣어주고, 오른쪽 액자는 꽃의 줄기와 잎을 짙은 색으로 그려주세요.

7· 왼쪽 액자에 빨간 열매, 오른쪽 액자에 빨간 꽃봉오리로 포인트를 넣어주면 완성입니다.

갖고 싶은 전등

1 · 전등 갓을 그려주
세요.

2 · 전등 대를 그려주
세요. 굴곡마다 경
계를 신경 써서 그
려주세요.

3 · 전등 대를 색칠하
고 스위치 선을 그
려요.

4 · 스위치 선에 초록
색 손잡이를 달고
사과 세 개를 그려
주세요.

5 · 사과를 칠합니다.

6 · 사과 꼭지를 그려요.

7 · 전등 갓의 무늬를
촘촘하게 그려서
완성해요.

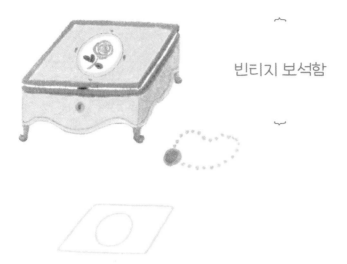

빈티지 보석함

1· 보석함 윗면과 가운데 꽃 그림이 들어갈 원
을 그려주세요.

2· 원 부분을 제외하고 윗면 전체를 칠해주
세요.

3· 짙은 색을 이용해 윗면 테두리와 아래 함의
테두리를 그려주세요. 이때 테두리의 하얀
선이 없어지지 않도록 조심해주세요.

4· 보석함의 몸통을 그리고 뚜껑 열리는 부분
에 이음새를 그려요.

5· 몸통을 칠하고 열쇠 구멍은 진한 색으로 칠
해요. 다리도 그려줍니다.

6 · 윗면 가운데 원에 장미 꽃송이를 그려요. **7 ·** 장미의 잎사귀를 그려줍니다.

8 · 옆에 꺼내 놓은 목걸이도 같이 그릴 거예 요. 목걸이는 점선으로 표현한 후 팬던트를 원으로 그려줍니다.

9 · 팬던트의 보석을 칠해주면 고급스러운 보 석함 완성이에요.

그녀의 시계들

1· 탁상시계를 먼저 그릴게요. 네모를 그리고 그 안에 동그라미를 그려요.

7· 시계 뒷면을 입체적으로 그리는데. 면과 면 이 닿는 부분은 하얗게 비워둘 거예요.

3· 꺾어지는 부분과 동그란 시계 부분을 비 워두고 색칠해요. 검정색으로 스피커를 그려요.

11· 검정색으로 시계를 그려주면 완성입니다.

5 · 손목 시계는 먼저 알 부분을 그려주세요.

6 · 검정색으로 끈의 외곽과 조임 부분을 그려 주세요.

7 · 끈을 색칠해주세요.

8 · 알 안에 시계를 그리면 완성이에요.

우연히 발견한 일기장

1· 책 모양의 박스를 그려주세요.

2· 앞면은 제목이 들어갈 부분을 제외하고 꼼꼼히 칠하고 책등은 좀 더 진하게 칠해요.

3· 빨간색으로 무늬와 가름끈을 그려주세요. 무늬는 마름모 모양으로 물결선을 그리며 표현해주세요.

4· 제목 부분도 빨갛게 칠해요.

5· 빨간 제목 부분에 검정색으로 글씨를 써주세요.

6· 다이어리에 딱 어울리는 빨간 펜도 그려주었어요.

꽃 패턴 나무의자

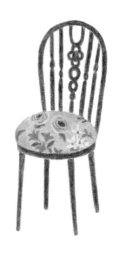

1 · 쿠션 부분을 먼저 그릴게요. 폭신해 보이는 동그라미를 그려요.

7 · 의자의 무늬를 먼저 그립니다. 색칠할 색으로 꽃과 잎의 아웃라인을 그려주세요.

3 · 꽃과 잎의 아웃라인을 따라 꼼꼼히 색칠하고 다리와 등받이를 그려요.

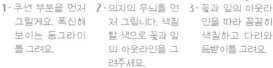
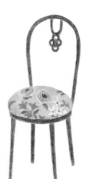
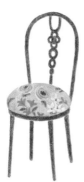

4 · 다리와 등받이를 칠하고 등받이의 디테일을 그리기 시작합니다. 꽃도 입체적으로 다듬어주세요.

5 · 등받이의 문양을 꼼꼼히 잘 그려주세요.

6 · 가운데 등반이 외에 양쪽으로 달려 있는 봉의 윗부분을 그려주세요.

7 · 아래 부분까지 그려서 쿠션과 연결하면 완성입니다.

자동차
단순화한 산

1· 자동차의 아웃라인을 그려줍니다.

2· 자동차를 칠하고 노란 색으로 창문을 칠해요.

3· 창문 안에 핸들을 그려요.

4· 검정색으로 차 문고리와 바퀴, 라이트 등을 표시해줍니다.

1· 세모를 그리고 윗부분을 표현하기 위해 자유로운 지그재그의 선을 그려요.

2· 선 위쪽은 연두색으로 칠해요.

3· 아래쪽은 짙은 초록색으로 칠합니다.

촛대 트리오

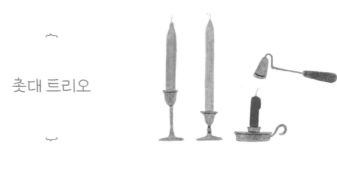

1 · 먼저 높이가 서로 다른 촛대 세 개를 그립니다.

2 · 촛대를 칠해주세요.

3 · 촛대 위에 초를 그려요. 마지막 초는 촛농이 녹은 듯한 모양으로 그렸어요.

4 · 세 개의 초를 칠하고 심지를 그려줍니다.

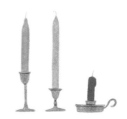

5 · 짙은 색을 이용해서 촛대의 디테일을 잡아주세요.

6 · 초를 끄는 기구인 캔들 스누퍼를 그려줄게요. 마지막 초 위에 머리 부분을 그려요.

7 · 손잡이를 그리고 디테일을 잡아 완성합니다.

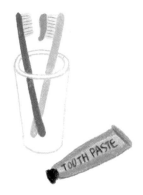

칫솔과 치약

1 · 칫솔이 담긴 컵을 그립니다. 칫솔을 그릴 부분을 비우고 그려주세요.

7 · 마주 보고 있는 모양의 칫솔을 그려줍니다. 한 쪽에는 치약을 차주었어요.

3 · 칫솔과 치약, 칫솔모를 칠해주세요.

4 · 짙은 색으로 칫솔모의 결을 그려주세요.

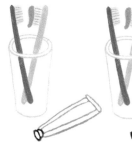
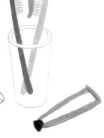
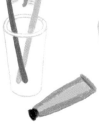

5 · 컵 옆쪽으로 치약 튜브를 그려요.

6 · 치약의 뚜껑과 양옆 색을 칠해주세요.

4 · 가운데 부분은 분홍색을 칠했어요.

8 · 치약을 의미하는 글자를 적어주면 완성입니다.

~

뜨개질

~

1 · 넓게 퍼진 바구니의 아웃 라인을 먼저 그려주세요.

2 · 전체를 꼼꼼히 칠해주세요.

3 · 바구니 안에 담긴 털실 공 과 밖에 나와 있는 털실 공 을 자유롭게 그려주세요.

4 · 털실을 여러 색으로 칠해주고 삐져나온 털 실을 칠해주세요.

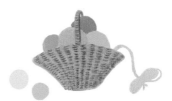

5 · 짙은 색으로 바구니의 결을 촘촘하게 그려 주세요.

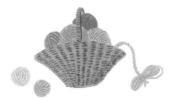

6 · 털실이 감긴 모습을 표현하기 위해 짙은 색 을 이용해 선을 그려주세요. 삐져나온 실의 결도 그려주세요.

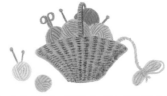

7 · 뜨개 바늘과 가위를 그려서 디테일을 완성 하세요.

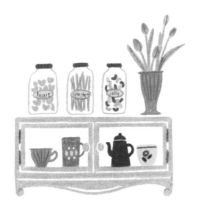

부엌 찬장

1· 찬장의 네모난 윤곽을 그려주세요.

7· 얇은 선으로 찬장의 여닫는 문을 그려주세요. 찬장 아랫부분 장식도 그려줍니다.

3· 찬장 위에 올려둔 병 세 개와 화병의 윤곽을 그리고 찬장 문의 경첩을 검정색으로 그려요.

‖· 병에 라벨을 달고 뚜껑을 덮어주세요. 화병을 칠하고 툴립 송이를 자유롭게 배치해주세요.

5 · 병 안에 담긴 여러 가지 재료들을 자유롭게
그려보세요. 화병에서 꽃송이로 이어지는
잎을 그려요.

6 · 찬장 안에 있는 컵과 주전자 등의 외곽선을
그려요.

'1 · 컵과 주전자를 색칠해주세요. 화병에는 디
테일한 선을 넣어서 입체감을 주세요.

8 · 컵과 주전자에 문양을 넣어 디테일을 살리
면 완성.

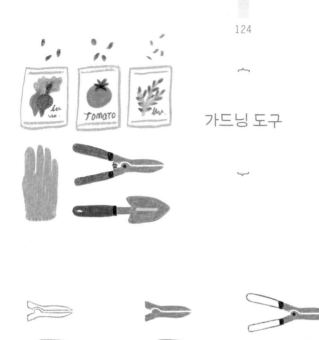

가드닝 도구

1. 먼저 삽과 가드닝 가위를 그려줄게요. 아웃라인을 그려주세요.

2. 회색으로 꼼꼼히 칠해요. 흰색으로 남겨둔 부분을 칠하지 않게 조심하세요.

3. 삽과 가드닝 가위의 손잡이를 그려주세요.

4. 손잡이를 칠하고 장갑과 씨앗 봉투 세 개를 그려주세요.

5. 장갑을 칠하고 씨앗 봉투 아래 위로 선을 그어요.

6 · 씨앗 봉투에 식물을 그려주세요.

7 · 식물의 디테일을 살려 그립니다.

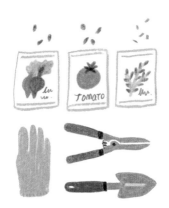

8 · 각각의 이름을 적고 씨앗이 좀 빠져나온 것
까지 그려 디테일을 살려주세요.

헤어 세팅

1· 거울을 먼저 그려줄 거예
요. 윤곽을 그리고 칠한 다
음 고급스러운 디테일을
더해주세요.

2· 디테일 부분에 색칠을 먼
저 해주세요.

3· 흑갈색으로 디테일의 명암
을 그려서 윤곽을 살려주
세요.

4· 거울 부분에는 빛이 반사
되는 선 두 줄을 하얗게 남
겨두고 칠합니다.

5· 짙은 회색으로 거울 부분
가장자리에 명암을 조금
넣어서 입체감을 주세요.

6 · 거울 옆에 빗과 헤어롤을 그려요.

7 · 빗을 색칠하고 헤어롤의 삐죽삐죽한 부분
까지 디테일하게 신경쓰세요.

8 · 리본을 그려주세요.

9 · 리본에 핀을 붙이면 헤어 세팅 도구 완성입
니다.

PLUS

나만의 방 꾸미기

내 마음이 가장 편해지는 곳. 내가 온전히 나로 있을 수있는 곳.

--

내가 좋아하는 물건들로만 가득한 곳.

--

바로 나의 방입니다.

--

앞에서 그려본 일상 물건들을 활용해서 자유롭게 꾸며보세요.

--

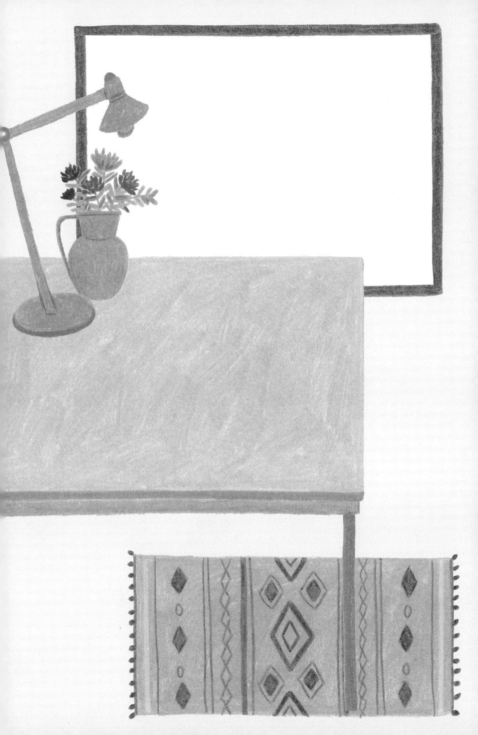

building.

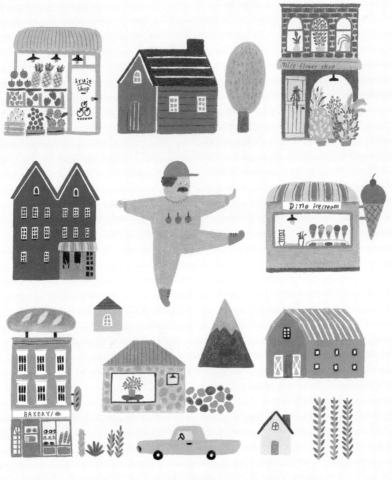

스쳐 지났던 건물들

단순화한 집①

단순화한 집②

1· 흔히아는 집 모양의 윤곽을 그리세요.

2· 지붕은 갈색으로 칠하고 집 벽은 창문을 제외하고 분홍색으로 칠해요.

3· 지붕에 줄을 세 개 긋고 창문의 디테일을 그려주세요.

4· 창문의 유리 부분을 칠하면 완성.

1· 노란색으로 아웃라인을 그려주세요. 창문도 그려요.

2· 창문을 비워두고 색칠합니다.

3· 검정색으로 지붕을 그려주세요. 갈색 굴뚝도 그립니다.

4· 굴뚝을 칠하고 문을 그려줍니다. 창문의 프레임을 그리면 완성입니다.

마구간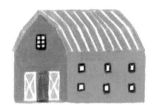

1· 지붕 윤곽을 먼저 그려요 살짝 각이 진 것을 표현해 주세요.

2· 일정 간격을 띠고 흰 부분 을 남겨두고 지붕을 칠해 주세요.

3· 마구간의 본체 부분 아웃 라인을 그립니다.

4· 창문과 문을 제외하고 꼼 꼼히 칠해주세요.

5· 문은 삼등분으로 그릴 거 예요. 가운데 뚫린 부분을 그려 칠해주세요.

6· 하늘색으로 양쪽 문을 그리 고 위의 창문에는 검정색 으로 창틀을 그려주세요.

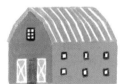

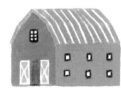

7· 푸릇푸릇한 자연의 느낌을 위해 식물을 그 려주려고요. 줄기 세 줄을 그려요.

8· 줄기에 초록색 잎사귀를 그려주세요.

농장의 집

1. 검정색으로 지붕의 아웃라 인을 그려줍니다. 디테일 을 살릴 경계선 부분을 표 시해주세요.

2. 표시해둔 부분을 제외하 고 검정색으로 꼼꼼히 칠 합니다.

3. 빨간 색으로 집 몸통의 두 면을 그려주세요. 벽이 서 로 연결되는 부위와 창문. 문은 공간을 비워두세요.

4. 문을 먼저 그려주었습니 다. 결이 드러나도록 줄무 늬 부분은 비워두고 칠해 주세요.

5. 빨간 색으로 창문과 건물 연결 부위를 제외하고 꼼 꼼히 칠합니다.

6 · 창문은 하늘 색으로 칠해요. 창틀 부분은 남기고 칠합니다. 색연필을 뾰족하게 깎아 칠하기!

7 · 검정색으로 건물의 결을 그리고 옆 나무의 윤곽을 그려요.

8 · 나무를 꼼꼼히 칠해주세요.

9 · 나뭇잎이 입체적으로 보이도록 진한 색으로 점을 찍어주세요.

쌍둥이 집

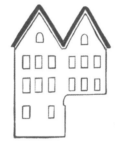

1· 유럽에 있을법한 쌍둥이 집이에요. 먼저 지그재그 한 번씩! ㎜자 지붕을 그려요.

2· 지붕 아래 조금 여백을 두고 건물의 아웃라인을 그려주세요.

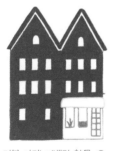

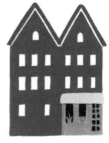

3· 지붕 아래 여백과 창문, 오른쪽 아래 남겨둔 부분을 제외하고 색칠해요. 오른쪽 아래 공간에는 디테일을 채워주세요.

4· 오른쪽 아래 상점의 차양과 벽을 칠해요.

5· 차양에 줄무늬를 넣어 상점의 아기자기한 분위기를 내주세요.

제주도 집

1· 낮은 지붕과 넉넉한 창문을 가진 외벽을 그려주세요.

2· 지붕과 외벽을 칠해요.

3· 창틀에 검은색으로 아웃라 인을 그려주세요. 작은 창 문 안으로 보이는 전등을 그려요.

4· 창문으로 보이는 화분을 그려주세요. 작은 창문의 전등은 노란 빛이에요.

5· 화분을 올려둔 탁자를 그 려주세요.

6· 화분에 녹색 줄기를 그려 넣어주세요.

7· 녹색 줄기 위에 진녹색의 잎과 예쁜 꽃송 이를 그려요. 집 외벽에는 돌멩이의 질감을 그려주고 옆으로 이어지는 돌담도 그려주 세요. 지붕의 줄무늬를 그려요.

8· 외벽의 돌담을 칠해주면 완성.

아이스크림 가게

1· 아이스크림 가게의 차양과 외벽을 그려요.

7· 차양에 연한 베이지 계열의 색을 먼저 칠해
준 후 외벽을 칠해줍니다.

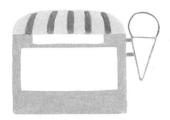

3· 파란색으로 차양의 남은 빈 곳을 채우고 아
이스크림 간판을 그려줍니다.

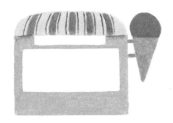

ᆐ· 아이스크림 간판을 색으로 채우고 차양에
디테일을 더해주세요.

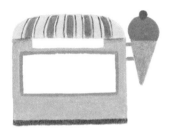

5 · 아이스크림 간판의 윗부분에 체리를 그린 후 건물 아래에 디테일을 그려주세요.

6 · 가게 안에 등과 그릇 등 무채색으로 들어가는 것들을 그려주세요.

7 · 가게 안에 아이스크림과 빨대를 그려서 컬러감을 채워요.

8 · 알록달록한 아이스크림을 그려주세요. 아이스크림 간판에 디테일을 더합니다.

9 · 마지막으로 건물 간판에 가게 이름을 적어주면 완성!

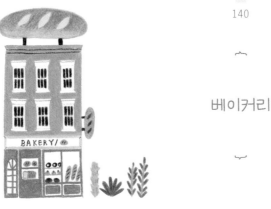

베이커리

1 · 1층 베이커리를 제외한 위 건물의 외곽선을 그립니다.

2 · 건물의 외벽을 칠하고 오른쪽과 상단에 빵 조형물을 그려요.

3 · 건물 위에 올려진 빵 조형물을 그라데이션으로 칠해주고 건물 옆에 달린 빵 간판을 칠해주세요.

4 · 창문을 입체감을 살려 칠해주세요. 색연필을 뾰족하게 깎고 꼼꼼하게!

5 · 베이커리 부분에 파란색으로 아웃라인을 그려줍니다.

6 · 경계가 되는 부분은 얇게 남겨두고 칠해주세요.

7 · 빵을 조금씩 그립니다.

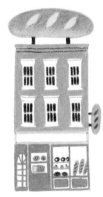

8 · 빵 조형물에 흑색으로 디
테일을 살려줍니다.

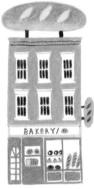

9 · 간판에 가게 이름을 적고
여러 가지 종류의 빵으로
가게 안을 채워주세요.

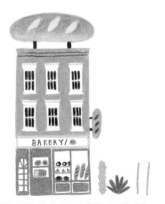

10 · 건물 옆에 자라난 풀을 그려주세요.

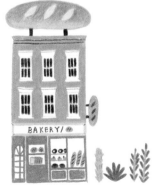

11 · 전체적으로 빠진 것은 없는지 점검하고 풀
에 디테일을 더하면 완성입니다.

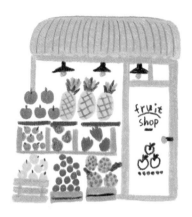

과일가게

1· 차양의 윤곽을 먼저 그립니다.

2· 차양은 복숭아 색으로 산뜻하게 칠했어요.

3· 같은 계열의 진한 색으로 주름과 디테일을
표현합니다.

4· 건물의 외벽을 그리는데, 외부로 나와 있는
가판을 그릴 것을 감안하고 그려주세요.

5 · 가게 안에 전등 세 개를 달아주세요.

6 · 과일 상자와 과일이 올라갈 선반 등을 그려 주세요.

7 · 과일 박스에 담긴 과일을 불규칙적으로 그 려주세요.

8 · 과일을 색칠하고 사과와 파인애플의 몸통 도 그립니다.

9 · 사과와 귤, 파인애플의 꼭지를 그려주세요. 문고리도 필요하겠어요.

10 · 파인애플의 무늬를 그리고 문에 과일 가게 문구를 써주세요.

꽃가게

1 · 건물의 외벽을 그려요. 2층부터 그려나갑니다.

7 · 창문을 그리고 벽돌의 경계를 연한 색으로 그립니다.

3 · 아래층의 아치형 창문과 문, 외벽을 그리는데, 밖에 나와 있는 꽃들이 가리고 있는 부분은 남겨주세요.

4 · 1층의 외벽과 2층의 벽돌을 칠하세요. 벽돌을 칠할 때는 그려놓은 연한 색의 라인을 피해가면서 꼼꼼하게 칠해주세요. 문을 그리고 문에는 미슬토를 달아주었습니다.

5 · 전등을 그리고 문의 디테일을 그려주세요. 2층 창문에는 화분을 하나씩 그려요.

6 · 1층에 다양한 식물 화분의
 윤곽을 그려요.

7 · 식물 화분의 디테일을 그
 려요. 좋아하는 식물을 그
 리면 됩니다.

8 · 2층 화분에는 난, 나무, 꽃
 을 그려주세요.

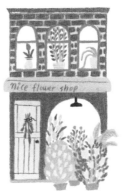

9 · 차양에 가게 이름을 적어
 주면 완성!

• PART 2 •

**나의 다이어리
꾸미기**

글 씨 도 그 림 처 럼

오늘을 기록하는 데 그림만큼 글씨도 중요하지요.
오늘을 대표하는 문구 하나 예쁘게 써 놓으면
그림이 더 살아나니까요!
다이어리에 오늘을 기록할 때 필요한 글씨들을 몇 가지 소개합니다.
마음 가는 대로 손 가는 대로, 글씨도 그림처럼 그려보세요!

특징을 잡아
달 표현하기

다이어리나 플래너 등 오늘을 기록하는 도구에는 숫자가
참 많이 들어가요.
그냥 숫자만 적으면 재미 없으니, 매달 특징을 잡아서 달
제목을 붙여주는 건 어떨까요?

영문 서체를 달리해서
요일 기록하기

영문 서체만 달리해도 느낌을 완전 다르게 줄 수 있어요.
몇 가지 서체를 연습해두었다가 그때 그때 센스 있게 써
먹을 수도 있고요.
오늘을 기록할 때 필요한 영어는 요일 정도면 되지요?
요일 정도는 영문으로 스사삭 쓸 수 있게 연습해보세요.

week.

MONDAY Tuesday wednesday
MON. Tue. wed.

THURSDAY friday
THU. Fri.

SATurday SUNDAY
SAT. SUN.

Date Layouts

FRIDAY
10th

10 Friday

08
SATURDAY
JUN

2
Wednesday.
Jun.

July
10.09

~ 26 ~
THURSDAY
MARCH

August
SUNDAY
28

MONDAY
=17=

October/13.

자주 쓰는 한글 표현 | 자주 쓰는 표현으로 그림과 글씨를 함께 쓰는 연습을 해
연습해보기 | 보세요.
어감에 따라 서체도 바꿔보고 꾸밈도 바꿔보고 하면서,
상황에 딱 맞는 글씨를 써보세요!

미안해.

고마워요.
항상.

다이어리에
글씨와 그림으로
오늘 기록하기

이번에는 글씨와 그림을 결합해서 오늘을 기록하는 연습을 해볼까요?
여기 나온 것들은 어디까지나 저의 그림체, 글씨체예요.
꼭 똑같이 따라 할 필요 없이 아이디어만 얻어서 자신만의 기록을 만들어보세요.

DATE

HAPPY BIRHT DAY

가을.

시험기간

CHU

WORK OUT!

KISS ME

SUNNY

BYE

-IN FOREST-

LOVE it

=Tea Time=

good night

what?!

나만의 불렛저널
꾸미기 가랜드

오늘을 기록한다고 하면 가장 먼저 떠오르는 게 불렛저널
이에요!
모눈 종이에 자신 만의 기호와 아이콘으로 하루를 기록하
는 저널이지요.
#bullet_journal 로 검색하면 정말 다양한 꾸미기 팁을
볼 수 있는데요.
여기서도 저만의 꾸미기 팁을 공유해요!

원펜으로
그리기

불렛저널의 특징은 색을 많이 쓰지 않는다는 거예요.
그렇지 않은 경우도 많지만 펜 하나로 내 다이어리를 예
쁘고 알차게 꾸릴 수 있다면 얼마나 좋겠어요!
블랙 펜 하나로 일상을 기록하는 아이디어를 공유합니다.

치과 가는 날...

산책하는 날♥

YOU are beautiful

What a great day

SUMMER

Hello!

HELLO—

HURRY UP!

YUMMY

HAPPY BIRTH DAY

MOODY

Congratulation

SMiLE

THANK YOU

LOVE YOU SO MUCH

So Sorry

lovely day

• PART 3 •

직접 따라
그리기

들꽃

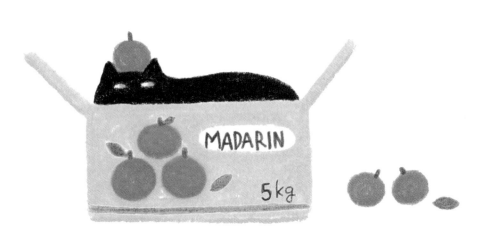

굴 상자 속 고양이

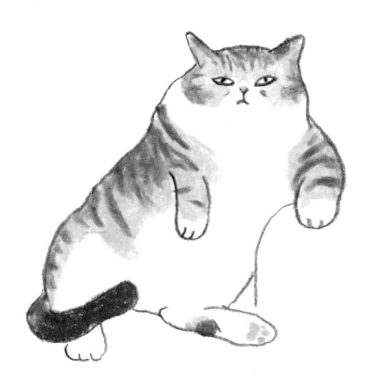

여유만만 고양이

청포도 타르트

빈티지 보석함

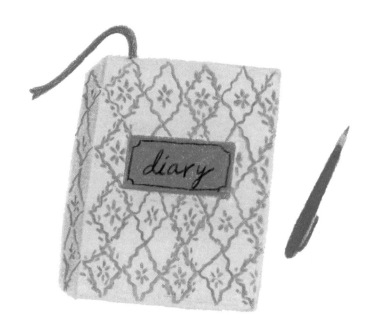

우연히 발견한 일기장

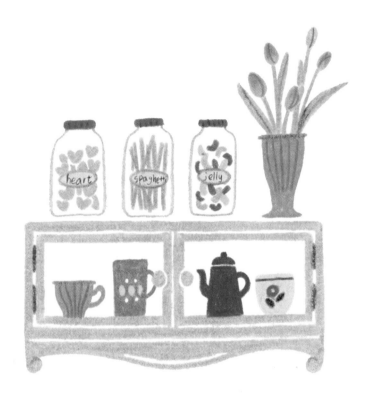

부엌 찬장

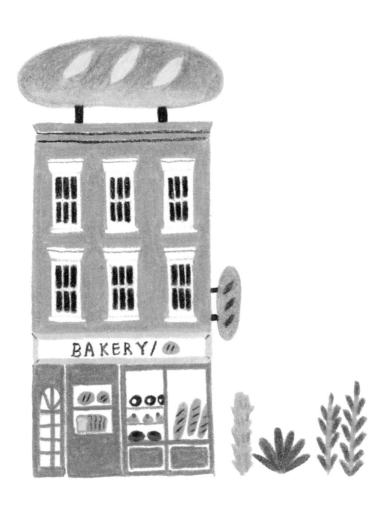

베이커리

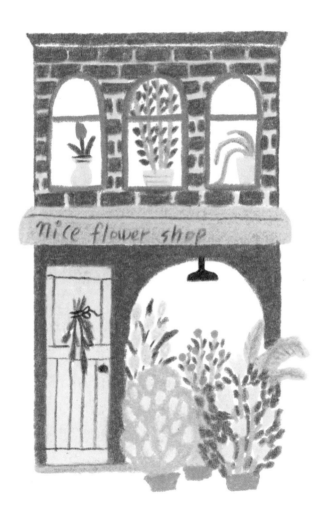

꽃가게

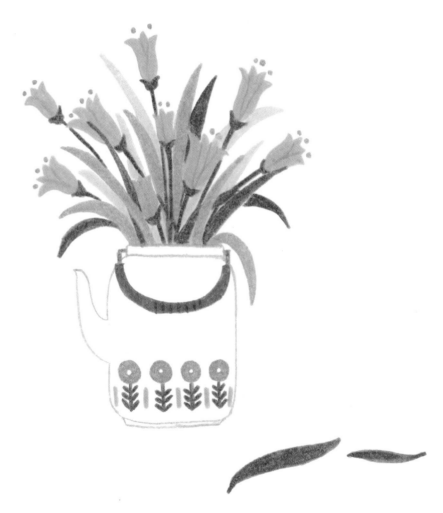

부엌의 꽃병

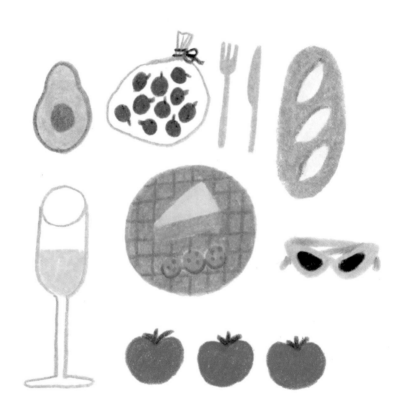

샴페인 파티

내가 꾸민 벽

유리병 안의 야옹이

일러스트레이터 설찌

위트 있는 인물 그림과 재치 있는 화면 구성, 발랄한 색 사용으로 많은 사랑을 받고 있는 일러스트
레이터. 《해피매직북》, 《물들이다 제주》를 출간했고, 단행본 《어쩌다 어른》, 《엄마는 예쁘다》, 김제
동의 《그럴 때 있으시죠?》, 《디어 마이 프렌즈》 등의 일러스트를 작업했다. 또 동원 F&B 페이스
북, 본죽 바이럴 광고, 삼성 노트북 펜 광고 등 다양한 기업들과 협업 작업을 진행했다.

그림만 그리면서 살고 싶어 직장을 그만둔 뒤에는 계속 그림을 그리고 있다. 행복해지기 위해 그
림을 그리다보니, 일상의 소소한 웃음을 자주 담게 되었다. 색연필로 슥삭 그려내는 일러스트를
좋아하는 팬들이 늘다 보니, 그림 그리는 팁을 알려줄 수도 있겠다는 생각에 이 책을 만들었다.

오늘의 기록

초판 1쇄 발행 | 2018년 7월 30일
초판 2쇄 발행 | 2020년 4월 10일

지은이 | 설지혜
발행인 | 윤호권

본부장 | 김경섭
책임편집 | 정인경
기획편집 | 정은미 · 정상미 · 송현경 · 김하영
디자인 | 정정은 · 김덕오
마케팅 | 윤주환 · 어윤지 · 이강희
제작 | 정웅래 · 김영훈

발행처 | 미호
출판등록 | 2011년 1월 27일(제321-2011-000023호)

주소 | 서울특별시 서초구 사임당로 82
전화 | 편집 (02) 3487-2814·영업 (02) 3471-8045

ISBN 978-89-527-9235-8(13650)